zhōng　yīng　wén

中英文版
精熟級

華語文書寫能力
習字本：

依國教院三等七級分類，
含英文釋意及筆順練習。

Chinese × English

7

編者序

　　自 2016 年起，朱雀文化一直經營習字帖專書。6 年來，我們一共出版了 10 本，雖然沒有過多的宣傳、縱使沒有如食譜書、旅遊書那樣大受青睞，但銷量一直很穩定，在出版這類書籍的路上，我們總是戰戰兢兢，期待把最正確、最好的習字帖專書，呈現在讀者面前。

　　這次，我們準備做一個大膽的試驗，將習字帖的讀者擴大，以國家教育研究院邀請學者專家，歷時 6 年進行研發，所設計的「臺灣華語文能力基準（Taiwan Benchmarks for the Chinese Language，簡稱 TBCL）」為基準，將其中的三等七級 3,100 個漢字字表編輯成冊，附上漢語拼音、筆順及每個字的英文解釋，希望對中文字有興趣的外國人，能一起來學習最美的中文字。

　　這一本中英文版的依照三等七級出版，第一～第三級為基礎版，分別有 246 字、258 字及 297 字；第四～第五級為進階版，分別有 499 字及 600 字；第六～第七級為精熟版，各分別有 600 字。這次特別分級出版，讓讀者可以循序漸進地學習之外，也不會因為書本的厚度過厚，而導致不好書寫。

　　精熟版的字較難，筆劃也較多，讀者可以由淺入深，慢慢練習，是一窺中文繁體字之美的最佳範本。希望本書的出版，有助於非以華語為母語人士學習，相信每日 3 ～ 5 字的學習，能讓您靜心之餘，也品出習字的快樂。

<div align="right">編輯部</div>

如何使用本書 *How to use*

本書獨特的設計，讀者使用上非常便利。本書的使用方式如下，讀者可以先行閱讀，讓學習事半功倍。

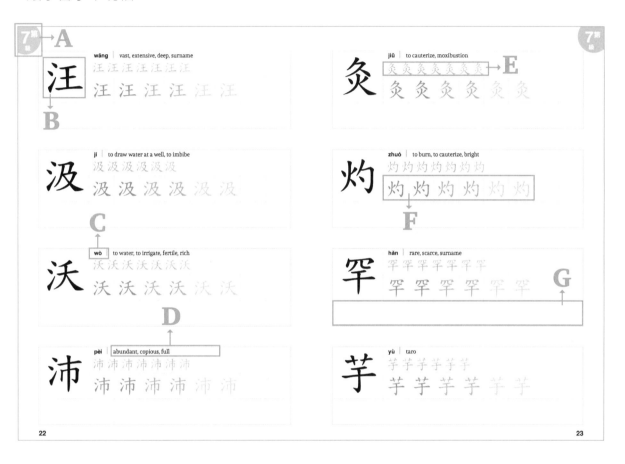

A. **級數：**明確的分級，讀者可以了解此冊的級數。

B. **中文字：**每一個中文字的字體。

C. **漢語拼音：**可以知道如何發音，自己試著練看看。

D. **英文解釋：**該字的英文解釋，非以華語為母語人士可以了解這字的意思；而當然熟悉中文者，也可以學習英語。

E. **筆順：**此字的寫法，可以多看幾次，用手指先行練習，熟悉此字寫法。

F. **描紅：**依照筆順一個字一個字描紅，描紅會逐漸變淡，讓練習更有挑戰。

G. **練習：**描紅結束後，可以自己練習寫寫看，加深印象。

目錄 *content*

編者序 2
如何使用本書 3
中文語句簡單教學 6

刃丏丑凶 叩叭囡弘 12

扒氾玄皿 矢乓兵吊 14

奸帆弛扛 伶伺佐兌 16

刨劫吝吟 坊坎坑妓 18

妖岔庇彷 扭抒杏杖 20

汪汲沃沛 灸灼罕芋 22

迄邦邪阱 侍函卒卦 24

卸呵呻咀 咎咒咕坤 26

坷姆帕帖 弦弧彿征 28

忿怯拘拙 昂昆氓沼 30

泊狐疙疚 祀秉肢芭 32

亭侶侗俄 俐俘俠剎 34

勃咽垢奕 姦姪屎屏 36

徊恤拭拯 拱昧柏柵 38

殃洩洶炫 狡疤盈缸 40

耶苔苛苗 茉虹貞迪 42

陋俯倖冥 凋剖匪哩 44

哺唆埃娟 屑峭恕恥 46

挪挾捆捏 栗桑殷烊 48

烘狸狽畔 畜疹眨砥 50

砲砸祟秤 紊紐紓紗 52

紡耘脊荊 荔虔蚤訕 54

豈酌陡偽 兜凰勘匭 56

啄婉屝屠 崖崗巢彬 58

徘恿悴悼 惚掠敘敝 60

斬桿梭涮 涯淆淇淒 62

淤淫淵烹 猖疵痊痔 64

眷眺窒紳 絆聆舵莖 66

莽覓訟訣 豚赦趾逞 68

酗傀傅傑 傢�324 喇喧 70

喬堤媚徨 揣敞敦棗 72

棘棚棲棺 渠渣渲湃 74

溉焚琢甦 窖筒絞絮 76

腎腕菊菲 萌萍菱蛛 78

祓跛軸逸 鈍鈕鈣靭 80

飪傭佣嗅 嗆嗇鳴塘 82

徬搓搗斟 暇溢溯溺 84	滔煌煥猾 猿瑕瑞畸 86	痰盞睦睫 睹祿禽稠 88	窟肆腥艇 葛虜詭賃 90	逾鉅馳馴 僥凳嘉嘍 92
嘔墅寨屢 嶄廓彰慷 94	摟摧摺撒 榷漓熄爾 96	瑣甄瘓瞄 磁竭箏粹 98	綱綴綵綻 綽膊舔蒼 100	蜘蝕裸誣 誨輒遜鄙 102
酵銜隙雌 餌駁髦魁 104	僵僻劈噂 嘯嘲嘻嘿 106	噓墜墟墮 嬉嬌慫慾 108	憔憧憬撩 撰暮槳槽 110	樑歎毆潤 潦潭澄澎 112
獗瑩瘟瘡 瘤瘩瞇瞌 114	稿穀緝翩 膜膝舖鋪 116	蔑蔗蔭蔽 蝴蝶蝸螂 118	誹諂諸豎 賜輟醇鋁 120	鞏餒憨撼 橙橡澳燉 122
穎窺篩罹 蕭螃螢褪 124	覦諜諮蹄 輻遼錫隧 126	霍頰頹餚 駭駕鴦儡 128	嚀嚏嶺彌 懦擎斃濛 130	濤濱燴爵 瞬矯礁篷 132
糞繃翼聳 膿蕾薦荐 134	蟑覬謗豁 輾輿轄醢 136	鍾霞鮪鮭 齋叢壘擲 138	朦澱瀉璧 癒癖竄竅 140	繡翹贅蹦 軀轍鼇魏 142
壟懲攏曠 櫥瀨瀟爍 144	瓣疆矇禱 簷簾繭羹 146	藤蟹蠅襟 譁譏蹺鏟 148	鯨嚷嚼壤 朧瀰癥礦 150	籌糯繽艦 藹藻蘆辮 152
饋馨齣攜 纏譴贓闡 154	霸饗鶯鶴 黯囊鑄鑑 156	鑒鬍籤纖 邐髓鱗囑 158	攬癱蠹蠶 驟鬱鑲顧 160	矚纜鑼籲 162

中文語句
簡單教　學

中文語句簡單教學

在《華語文書寫能力習字本中英文版》前 5 冊中，編輯部設計了「練字的基本功」單元及「有趣的中文字字」，透過一些有趣的方式，更了解中文字。現在，在精熟級 6～7 冊中，簡單說明中文語句的結構，希望對中文非母語的你，學習中文有事半功倍的幫助。

中文字的詞性

中文字詞性簡單區分為二：實詞和虛詞。實詞擁有實際的意思，一看就懂的字詞；虛詞就是沒有實在意義，通常用來表示動作銜接或語氣內。

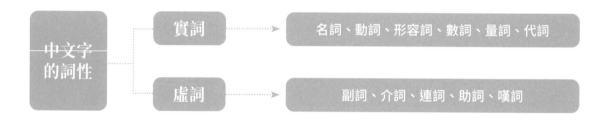

◆ 實詞的家族

實詞包括名詞、動詞、形容詞、數詞、量詞、代詞六類。

❶ 名詞（noun）：用來表示人、地、事、物、時間的名稱。例如孔子、妹妹、桌子、海邊、早上等。

❷ 動詞（verb）：表示人或物的行為、動作、事件發生。例如：看、跑、跳等。

❸ 形容詞（adjective）：表示人、事、物的性質或狀態，用來修飾名詞。如「勇敢的」妹妹、「圓形」的桌子、「一望無際」的海邊、「晴朗的」早晨等等。

❹ 數詞（numeral）：表示數目的多少或次序的先後。例如「零」、「十」、「第一」、「初三」。

❺ 量詞（quantifier）：表示事物或動作的計算單位的詞。數詞不能和名詞直接結合，要加量詞才能表達數量，例如物量詞「個」、「張」；動量詞「次」、「趟」、「遍」；指量詞「這個」、「那本」。如：十張紙、再讀一遍、三隻貓、那本漫畫書。

❻ 代詞（Pronoun）：又叫代名詞，用來代替名詞、動詞、形容詞、數量詞的詞，例：我、他們、自己、人家、誰、怎樣、多少。

◆ 虛詞的家族

虛詞包含副詞、介詞、連詞、助詞、嘆詞。

❶ 副詞（adverb）：用來限制或修飾動詞、形容詞，來表示程度、範圍、時間等的詞。像是非常、很、偶爾、剛才等詞。例如：非常快樂、跑得很快、剛才她笑了、他偶爾會去圖書館。

❷ 介詞（preposition）：介詞是放在名詞、代詞之前，合起來組成「介詞短語」用來修飾動詞或形容詞。像是：從、往、在、當、把、對、同、為、以、比、跟、被等這些字都屬於介詞。例如：我在家等妳。「在」是介詞，「在家」是「介詞短語」，用來修飾「等妳」。

❸ **連詞（conjunction）**：又叫連接詞，主要用來連接「詞」、「短語」和「句子」。和、跟、與、同、及、或、並、而等，都是連詞。例如：原子筆「和」尺都是常用的文具；這個活動得到長官「與」學員的支持；媽媽「跟」阿姨經常去旅遊。

❹ **助詞（particle）**：放著在詞、短語、句子的前面、後面或中間，協助實詞發揮更大的功能。常見的助詞有：的、地、得、所等。例如綠油油「的」稻田、輕輕鬆鬆「地」逛街等。

❺ **嘆詞（interjection）**：用來表示說話時的各種情緒的詞，如：喔、啊、咦、哎呀、唉、呵、哼、喂等，要注意的是嘆詞不能單獨使用存在。例如：啊！出太陽了！

中文句子的結構

中文句子是由上述的詞和短語（詞組）組成的，簡單的說有「單句」及「複句」兩種。

◆ 單句：人（物）＋事

一句話就能表示一件事，這就叫「單句」。
句子的結構如下：

誰 ＋ 是什麼 → 小明是小學生。
誰 ＋ 做什麼 → 小明在吃飯。
誰 ＋ 怎麼樣 → 我吃飽了。
什麼 ＋ 是什麼 → 鉛筆是我的。
什麼 ＋ 做什麼 → 小羊出門了。
什麼 ＋ 怎麼樣 → 天空好藍。

簡單的人（物）＋ 事，也可以加入形容詞或量詞、介詞等，
讓句子更豐富，但這句話只講一件事，所以仍然是單句。

誰 ＋ （形容詞）＋ 是什麼 → 小明是（可愛的）小學生。
誰 ＋ （介詞）＋ 做什麼 → 小明（在餐廳）吃飯。
（嘆詞）＋ 誰 ＋ 怎麼樣 → （啊！）我吃飽了。
（量詞）＋ 什麼 ＋ 是什麼 → （那兩支）鉛筆是我的。
什麼 ＋ （形容詞）＋ 做什麼 → 小羊（快快樂樂的）出門了。
（名詞）＋ 什麼 ＋ 怎麼樣 → （今天）天空好藍。

◆ 複句：講 2 件事以上的句子

包含兩個或兩個以上的句子，就叫複句。
我們寫文章時，如果想表達較複雜的意思，就要使用複句。像是：

他喜歡吃水果，也喜歡吃肉。
小美做完功課，就玩電腦。
你想喝茶，還是咖啡？
今天不但下雨，還打雷，真可怕！
他因為感冒生病，所以今天缺席。
雖然他十分努力讀書，但是月考卻考差了。

中英文版
精熟級
7

刃

rèn | edged tool, cutlery, knife edge

刃 刃 刃

刃 刃 刃 刃 刃 刃

丐

gài | beggar, to beg, to give

丐 丐 丐 丐

丐 丐 丐 丐 丐 丐

丑

chǒu | ugly, shameful, comedian, clown

丑 丑 丑 丑

丑 丑 丑 丑 丑 丑

凶

xiōng | culprit, murder, bad, sad

凶 凶 凶 凶

凶 凶 凶 凶 凶 凶

叩

kòu | to ask, to bow, to kowtow, to knock

叩 叩 叩 叩 叩

叩 叩 叩 叩 叩 叩

叭

bā | trumpet

叭 叭 叭 叭 叭

叭 叭 叭 叭 叭 叭

囚

qiú | prisoner, convict, to confine

囚 囚 囚 囚 囚

囚 囚 囚 囚 囚 囚

弘

hóng | to enlarge, to expand, liberal, great

弘 弘 弘 弘 弘

弘 弘 弘 弘 弘 弘

扒

pá | to scratch, to dig up, to crouch, to crawl

扒 扒 扒 扒 扒

扒 扒 扒 扒 扒 扒

bā | to peel, to skin, to tear, to pull down

氾

fàn | to flood, to inundate, to overflow

氾 氾 氾 氾 氾

氾 氾 氾 氾 氾 氾

玄

xuán | deep, profound, abstruse, black, mysterious

玄 玄 玄 玄 玄

玄 玄 玄 玄 玄 玄

皿

mǐn | dish, vessel, shallow container

皿 皿 皿 皿 皿

皿 皿 皿 皿 皿 皿

矢

shǐ | arrow, dart, to vow, to swear

矢 矢 矢 矢 矢

矢 矢 矢 矢 矢 矢

乒

pīng | used with pong for ping pong

乒 乒 乒 乒 乒 乒

乒 乒 乒 乒 乒 乒

乓

pāng | used with ping for ping pong

乓 乓 乓 乓 乓 乓

乓 乓 乓 乓 乓 乓

吊

diào | to condole, to mourn, to pity, to hang

吊 吊 吊 吊 吊 吊

吊 吊 吊 吊 吊 吊

奸

jiān | crafty, dishonest, selfish, evil, villainous, adultery

奸 奸 奸 奸 奸 奸

奸 奸 奸 奸 奸 奸

帆

fān | boat, to sail

帆 帆 帆 帆 帆 帆

帆 帆 帆 帆 帆 帆

弛

chí | to loosen, to relax, to unstring a bow

弛 弛 弛 弛 弛 弛

弛 弛 弛 弛 弛 弛

扛

káng | to lift, to carry on one's shoulders

扛 扛 扛 扛 扛 扛

扛 扛 扛 扛 扛 扛

伶

líng | clever, lonely, solitary

伶伶伶伶伶伶伶

伶 伶 伶 伶 伶 伶

伺

sì | to serve, to wait upon

伺伺伺伺伺伺伺

伺 伺 伺 伺 伺 伺

cì | to wait on, to watch, to wait, to examine, to spy

佐

zuǒ | to assist, to aid, subordinate, second

佐佐佐佐佐佐佐

佐 佐 佐 佐 佐 佐

兌

duì | cash, check, to exchange

兌兌兌兌兌兌兌

兌 兌 兌 兌 兌 兌

刨

bào | carpenter's plane, to plane (woodwork), to shave off, to peel

刨 刨 刨 刨 刨 刨 刨

刨 刨 刨 刨 刨 刨

páo | to exclude, not to count, to deduct, to subtract

劫

jié | to take by force, to coerce, disaster, misfortune

劫 劫 劫 劫 劫 劫 劫

劫 劫 劫 劫 劫 劫

吝

lìn | stingy, miserly, parsimonious

吝 吝 吝 吝 吝 吝 吝

吝 吝 吝 吝 吝 吝

吟

yín | to sing, to hum, to recite, a type of poetry

吟 吟 吟 吟 吟 吟 吟

吟 吟 吟 吟 吟 吟

坊 | **fāng** | neighborhood, district, community, street, lane, mill

坊 坊 坊 坊 坊 坊 坊

坊 坊 坊 坊 坊 坊

fáng | dike, embankment, levee

坎 | **kǎn** | pit, hole, to trap, to snare, crisis

坎 坎 坎 坎 坎 坎 坎

坎 坎 坎 坎 坎 坎

坑 | **kēng** | pit, hole, to trap, to bury, to harry

坑 坑 坑 坑 坑 坑 坑

坑 坑 坑 坑 坑 坑

妓 | **jì** | prostitute

妓 妓 妓 妓 妓 妓 妓

妓 妓 妓 妓 妓 妓

yāo | strange, weird, supernatural, bewitching, enchanting, seductive

妖

妖 妖 妖 妖 妖 妖 妖

妖 妖 妖 妖 妖 妖

chà | to diverge, to branch, junction, fork in the road

岔

岔 岔 岔 岔 岔 岔 岔

岔 岔 岔 岔 岔 岔

bì | cover, shield, to protect, to shelter, to harbor

庇

庇 庇 庇 庇 庇 庇 庇

庇 庇 庇 庇 庇 庇

fǎng | similar, alike, to resemble

彷

彷 彷 彷 彷 彷 彷 彷

彷 彷 彷 彷 彷 彷

páng | to seem, as if, alike, similar

扭

niǔ | to turn, to twist, to wrench, to grasp, to seize

扭扭扭扭扭扭扭

扭 扭 扭 扭 扭 扭

抒

shū | to express, to pour out

抒抒抒抒抒抒抒

抒 抒 抒 抒 抒 抒

杏

xìng | apricot, almond

杏杏杏杏杏杏杏

杏 杏 杏 杏 杏 杏

杖

zhàng | cane, walking stick

杖杖杖杖杖杖杖

杖 杖 杖 杖 杖 杖

汪

wāng | vast, extensive, deep, surname

汪汪汪汪汪汪汪

汪 汪 汪 汪 汪 汪

汲

jí | to draw water at a well, to imbibe

汲汲汲汲汲汲

汲 汲 汲 汲 汲 汲

沃

wò | to water, to irrigate, fertile, rich

沃沃沃沃沃沃沃

沃 沃 沃 沃 沃 沃

沛

pèi | abundant, copious, full

沛沛沛沛沛沛沛

沛 沛 沛 沛 沛 沛

灸

jiǔ | to cauterize, moxibustion

灸 灸 灸 灸 灸 灸 灸

灸 灸 灸 灸 灸 灸

灼

zhuó | to burn, to cauterize, bright

灼 灼 灼 灼 灼 灼 灼

灼 灼 灼 灼 灼 灼

罕

hǎn | rare, scarce, surname

罕 罕 罕 罕 罕 罕 罕

罕 罕 罕 罕 罕 罕

芋

yù | taro

芋 芋 芋 芋 芋 芋

芋 芋 芋 芋 芋 芋

qì | to extend, to reach, till, until

迄 迄 迄 迄 迄 迄

迄 迄 迄 迄 迄 迄

bāng | country, nation, state

邦 邦 邦 邦 邦 邦

邦 邦 邦 邦 邦 邦

xié | wrong, evil, demonic, perverse, depraved, heterodox

邪 邪 邪 邪 邪 邪

邪 邪 邪 邪 邪 邪

jǐng | trap, snare, pitfall

阱 阱 阱 阱 阱 阱

阱 阱 阱 阱 阱 阱

shì | to serve, to attend upon, servant, attendant, samurai

侍

侍侍侍侍侍侍侍侍

侍 侍 侍 侍 侍 侍

hán | correspondence, a case, a box

函

函函函函函函函函

函 函 函 函 函 函

zú | soldier, servant, at last, finally

卒

卒卒卒卒卒卒卒卒

卒 卒 卒 卒 卒 卒

cù | sudden, abrupt, unexpected

guà | divination, fortune-telling

卦

卦卦卦卦卦卦卦卦

卦 卦 卦 卦 卦 卦

卸

xiè | to unload, to lay down, to resign

卸 卸 卸 卸 卸 卸 卸

卸 卸 卸 卸 卸 卸

呵

hē | to scold, to yawn, the sound of someone laughing (when repeated)

呵 呵 呵 呵 呵 呵 呵 呵

呵 呵 呵 呵 呵 呵

呻

shēn | to moan, to groan, to chant

呻 呻 呻 呻 呻 呻 呻 呻

呻 呻 呻 呻 呻 呻

咀

jǔ | to suck, to chew

咀 咀 咀 咀 咀 咀 咀 咀

咀 咀 咀 咀 咀 咀

咎 | jiù | fault, defect, error, mistake

咎 咎 咎 咎 咎 咎 咎 咎

咎 咎 咎 咎 咎 咎

咒 | zhòu | to curse, to damn, incantation

咒 咒 咒 咒 咒 咒 咒 咒

咒 咒 咒 咒 咒 咒

咕 | gū | mumble, mutter, murmur, rumble

咕 咕 咕 咕 咕 咕 咕 咕

咕 咕 咕 咕 咕 咕

坤 | kūn | earth, feminine

坤 坤 坤 坤 坤 坤 坤 坤

坤 坤 坤 坤 坤 坤

坷 | **kě** | uneven, bumpy, a clod of earth, a lump of soil

坷 坷 坷 坷 坷 坷 坷 坷

坷 坷 坷 坷 坷 坷

姆 | **mǔ** | governess, matron, nanny

姆 姆 姆 姆 姆 姆 姆 姆

姆 姆 姆 姆 姆 姆

帕 | **pà** | scarf, turban, veil, wrap

帕 帕 帕 帕 帕 帕 帕 帕

帕 帕 帕 帕 帕 帕

帖 | **tiē** | card, invite

帖 帖 帖 帖 帖 帖 帖 帖

帖 帖 帖 帖 帖 帖

tiē | fitting snugly, appropriate, suitable, to paste, to obey

xián | bow string, string instrument, hypotenuse

弦 弦 弦 弦 弦 弦 弦 弦

弦 弦 弦 弦 弦 弦

hú | arc, crescent, wooden bow

弧 弧 弧 弧 弧 弧 弧 弧

弧 弧 弧 弧 弧 弧

fú | similar, alike, Buddhist

彿 彿 彿 彿 彿 彿 彿 彿

彿 彿 彿 彿 彿 彿

zhēng | to summon, to recruit, levy, tax, journey, invasion

征 征 征 征 征 征 征 征

征 征 征 征 征 征

忿

fèn | anger, fury, exasperation

忿 忿 忿 忿 忿 忿 忿 忿

忿 忿 忿 忿 忿 忿

怯

qiè | afraid, lacking in courage

怯 怯 怯 怯 怯 怯 怯 怯

怯 怯 怯 怯 怯 怯

拘

jū | to detain, to restrain, to seize

拘 拘 拘 拘 拘 拘 拘 拘

拘 拘 拘 拘 拘 拘

拙

zhuō | awkward, clumsy, dull, stupid

拙 拙 拙 拙 拙 拙 拙 拙

拙 拙 拙 拙 拙 拙

昂 áng | to rise, proud, bold, upright

昂 昂 昂 昂 昂 昂 昂 昂

昂 昂 昂 昂 昂 昂

昆 kūn | elder brother, descendants

昆 昆 昆 昆 昆 昆 昆 昆

昆 昆 昆 昆 昆 昆

岷 máng | people, subjects, vassals

岷 岷 岷 岷 岷 岷 岷 岷

岷 岷 岷 岷 岷 岷

沼 zhǎo | lake, pond, swamp

沼 沼 沼 沼 沼 沼 沼 沼

沼 沼 沼 沼 沼 沼

泊 | **pō** | to anchor, to moor

泊 泊 泊 泊 泊 泊 泊 泊

泊 泊 泊 泊 泊 泊

狐 | **hú** | fox

狐 狐 狐 狐 狐 狐 狐 狐

狐 狐 狐 狐 狐 狐

疙 | **gē** | pimple, sore, wart, pustule

疙 疙 疙 疙 疙 疙 疙 疙

疙 疙 疙 疙 疙 疙

疚 | **jiù** | chronic disease, guilt, remorse, sorrow

疚 疚 疚 疚 疚 疚 疚 疚

疚 疚 疚 疚 疚 疚

祀

sì | to sacrifice, to worship

祀 祀 祀 祀 祀 祀 祀

祀 祀 祀 祀 祀 祀

秉

bǐng | to grasp, to hold, to maintain, to preside over

秉 秉 秉 秉 秉 秉 秉 秉

秉 秉 秉 秉 秉 秉

肢

zhī | limbs

肢 肢 肢 肢 肢 肢 肢 肢

肢 肢 肢 肢 肢 肢

芭

bā | a plantain or banana palm

芭 芭 芭 芭 芭 芭 芭

芭 芭 芭 芭 芭 芭

亭

tíng | pavilion, erect

亭亭亭亭亭亭亭亭亭

亭 亭 亭 亭 亭 亭

侶

lǚ | companion, associate with

侶侶侶侶侶侶侶侶侶

侶 侶 侶 侶 侶 侶

侷

jú | narrow, cramped, confined

侷侷侷侷侷侷侷侷侷

侷 侷 侷 侷 侷 侷

俄

é | sudden, abrupt, Russia, Russian

俄俄俄俄俄俄俄俄俄

俄 俄 俄 俄 俄 俄

俐

lì | smooth, active, clever, sharp

俐 俐 俐 俐 俐 俐 俐 俐 俐

俐 俐 俐 俐 俐 俐

俘

fú | prisoner of war, take as prisoner

俘 俘 俘 俘 俘 俘 俘 俘 俘

俘 俘 俘 俘 俘 俘

俠

xiá | chivalrous person, knight-errant

俠 俠 俠 俠 俠 俠 俠 俠 俠

俠 俠 俠 俠 俠 俠

剎

shā | temple, shrine, monastary, an instant, a moment, to brake

剎 剎 剎 剎 剎 剎 剎 剎 剎

剎 剎 剎 剎 剎 剎

bó | thriving, prosperous, sudden, quick

勃

yè | narrow pass, throat, pharynx　　**yān** | to choke

咽

gòu | dirt, filth, stains, dirty, disgraceful

垢

yì | abundant, ordered, in sequence

奕

姦 | jiān | to fornicate, to defile, adultery, rape

姦 姦 姦 姦 姦 姦 姦 姦 姦

姦 姦 姦 姦 姦 姦

姪 | zhí | niece

姪 姪 姪 姪 姪 姪 姪 姪 姪

姪 姪 姪 姪 姪 姪

屎 | shǐ | stool, feces, dung

屎 屎 屎 屎 屎 屎 屎 屎 屎

屎 屎 屎 屎 屎 屎

屏 | píng | screen, shield | bǐng | to get rid of, to put aside, to reject

屏 屏 屏 屏 屏 屏 屏 屏 屏

屏 屏 屏 屏 屏 屏

huái | to linger, to pace, irresolute

徊 徊 徊 徊 徊 徊 徊 徊 徊

徊 徊 徊 徊 徊 徊

xù | to help, to relieve, to take pity on

恤 恤 恤 恤 恤 恤 恤 恤 恤

恤 恤 恤 恤 恤 恤

shì | to wipe away stains with a cloth

拭 拭 拭 拭 拭 拭 拭 拭 拭

拭 拭 拭 拭 拭 拭

zhěng | to aid, to help, to lift, to raise

拯 拯 拯 拯 拯 拯 拯 拯 拯

拯 拯 拯 拯 拯 拯

拱 | gǒng | to salute, to bow, arched, arch

拱拱拱拱拱拱拱拱拱

拱 拱 拱 拱 拱 拱

昧 | mèi | dark, hidden, obscure

昧昧昧昧昧昧昧昧昧

昧 昧 昧 昧 昧 昧

柏 | bǎi | cypress, cedar

柏柏柏柏柏柏柏柏柏

柏 柏 柏 柏 柏 柏

柵 | zhà | fence, grid, palisade

柵柵柵柵柵柵柵柵柵

柵 柵 柵 柵 柵 柵

殃 | **yāng** | misfortune, disaster, calamity

殃 殃 殃 殃 殃 殃 殃 殃 殃

殃 殃 殃 殃 殃 殃

洩 | **xiè** | to leak, to drip, to vent, to release

洩 洩 洩 洩 洩 洩 洩 洩 洩

洩 洩 洩 洩 洩 洩

洶 | **xiōng** | turbulent, torrential, restless

洶 洶 洶 洶 洶 洶 洶 洶 洶

洶 洶 洶 洶 洶 洶

炫 | **xuàn** | to glitter, to shine, to show off, to flaunt

炫 炫 炫 炫 炫 炫 炫 炫 炫

炫 炫 炫 炫 炫 炫

jiǎo | cunning, deceitful, treacherous

狡

狡 狡 狡 狡 狡 狡 狡 狡 狡

狡 狡 狡 狡 狡 狡

bā | scar, cicatrix, birthmark

疤

疤 疤 疤 疤 疤 疤 疤 疤 疤

疤 疤 疤 疤 疤 疤

yíng | full, overflowing, surplus, to fill

盈

盈 盈 盈 盈 盈 盈 盈 盈 盈

盈 盈 盈 盈 盈 盈

gāng | earthen jug, crock, cistern

缸

缸 缸 缸 缸 缸 缸 缸 缸 缸

缸 缸 缸 缸 缸 缸

耶

yé | used in transliterations

耶 耶 耶 耶 耶 耶 耶 耶

耶 耶 耶 耶 耶 耶

苔

tái | moss, lichen

苔 苔 苔 苔 苔 苔 苔 苔

苔 苔 苔 苔 苔 苔

苛

kē | severe, harsh, rigorous, exacting

苛 苛 苛 苛 苛 苛 苛 苛

苛 苛 苛 苛 苛 苛

茁

zhuó | to sprout, to flourish, vigorous, healthy

茁 茁 茁 茁 茁 茁 茁 茁

茁 茁 茁 茁 茁 茁

mò | white jasmine

茉

茉 茉 茉 茉 茉 茉 茉 茉

茉 茉 茉 茉 茉 茉

hóng | rainbow

虹

虹 虹 虹 虹 虹 虹 虹 虹 虹

虹 虹 虹 虹 虹 虹

zhēn | virtuous, chaste, pure, loyal

貞

貞 貞 貞 貞 貞 貞 貞 貞 貞

貞 貞 貞 貞 貞 貞

dí | to advance, to enlighten, to make progress

迪

迪 迪 迪 迪 迪 迪 迪 迪

迪 迪 迪 迪 迪 迪

陋

lòu | coarse, crude, narrow, ugly

陋 陋 陋 陋 陋 陋 陋 陋

陋 陋 陋 陋 陋 陋

俯

fǔ | to bow down, to face down, to look down

俯 俯 俯 俯 俯 俯 俯 俯 俯 俯

俯 俯 俯 俯 俯 俯

倖

xìng | lucky, fortunate, to spoil, to dote on

倖 倖 倖 倖 倖 倖 倖 倖 倖 倖

倖 倖 倖 倖 倖 倖

冥

míng | dark, gloomy, night, deep

冥 冥 冥 冥 冥 冥 冥 冥 冥 冥

冥 冥 冥 冥 冥 冥

第7級

凋

diāo | withered, fallen, exhausted

凋 凋 凋 凋 凋 凋 凋 凋 凋 凋

凋 凋 凋 凋 凋 凋

剖

pōu | to bisect, to dissect, to slice

剖 剖 剖 剖 剖 剖 剖 剖 剖 剖

剖 剖 剖 剖 剖 剖

匪

fěi | bandits, robbers, gangsters

匪 匪 匪 匪 匪 匪 匪 匪 匪 匪

匪 匪 匪 匪 匪 匪

哩

lī | verbose or unclear in speech, rambling and indistinct　　**lǐ** | mile

哩 哩 哩 哩 哩 哩 哩 哩 哩 哩

哩 哩 哩 哩 哩 哩

哺

bǔ | to chew, to feed

哺 哺 哺 哺 哺 哺 哺 哺 哺 哺

哺 哺 哺 哺 哺 哺

嗾

suō | to make mischief, to instigate, to incite

嗾 嗾 嗾 嗾 嗾 嗾 嗾 嗾 嗾 嗾

嗾 嗾 嗾 嗾 嗾 嗾

埃

āi | fine dust, dirt, Angstrom

埃 埃 埃 埃 埃 埃 埃 埃 埃 埃

埃 埃 埃 埃 埃 埃

娟

juān | beautiful, graceful

娟 娟 娟 娟 娟 娟 娟 娟 娟

娟 娟 娟 娟 娟 娟

屑

xiè | bits, crumbs, scraps, fragments, not worthwhile

屑 屑 屑 屑 屑 屑 屑 屑 屑 屑
屑 屑 屑 屑 屑 屑

峭

qiào | steep, precipitous, rugged

峭 峭 峭 峭 峭 峭 峭 峭 峭 峭
峭 峭 峭 峭 峭 峭

恕

shù | to excuse, to forgive, to show mercy

恕 恕 恕 恕 恕 恕 恕 恕 恕 恕
恕 恕 恕 恕 恕 恕

恥

chǐ | shame, humiliation, ashamed

恥 恥 恥 恥 恥 恥 恥 恥 恥 恥
恥 恥 恥 恥 恥 恥

挪

nuó | to shift, to move

挪 挪 挪 挪 挪 挪 挪 挪 挪

挪 挪 挪 挪 挪 挪

挾

xié | to seize, to hold to one's bosom

挾 挾 挾 挾 挾 挾 挾 挾 挾 挾

挾 挾 挾 挾 挾 挾

捆

kǔn | to bind, to tie, to truss up, a bundle

捆 捆 捆 捆 捆 捆 捆 捆 捆 捆

捆 捆 捆 捆 捆 捆

捏

niē | to knead, to mold, to pinch

捏 捏 捏 捏 捏 捏 捏 捏 捏 捏

捏 捏 捏 捏 捏 捏

lì | chestnut tree, chestnuts

栗

栗栗栗栗栗栗栗栗栗栗

栗 栗 栗 栗 栗 栗

sāng | mulberry tree

桑

桑桑桑桑桑桑桑桑桑桑

桑 桑 桑 桑 桑 桑

yīn | many, great, abundant, flourishing

殷

殷殷殷殷殷殷殷殷殷殷

殷 殷 殷 殷 殷 殷

yáng | to smelt, to close for the night

烊

烊烊烊烊烊烊烊烊烊烊

烊 烊 烊 烊 烊 烊

hōng | to bake, to roast, to dry by the fire

烘

烘 烘 烘 烘 烘 烘 烘 烘 烘 烘

烘 烘 烘 烘 烘 烘

lí | fox

狸

狸 狸 狸 狸 狸 狸 狸 狸 狸 狸

狸 狸 狸 狸 狸 狸

bèi | a legendary wolf, distressed, wretched

狽

狽 狽 狽 狽 狽 狽 狽 狽 狽 狽

狽 狽 狽 狽 狽 狽

pàn | river bank, a boundary path that divides fields

畔

畔 畔 畔 畔 畔 畔 畔 畔 畔 畔

畔 畔 畔 畔 畔 畔

畜

chù | livestock, domestic animals **xù** | to raise

畜 畜 畜 畜 畜 畜 畜 畜 畜 畜

畜 畜 畜 畜 畜 畜

疹

zhěn | rash, measles, fever

疹 疹 疹 疹 疹 疹 疹 疹 疹 疹

疹 疹 疹 疹 疹 疹

眨

zhǎ | to wink

眨 眨 眨 眨 眨 眨 眨 眨 眨

眨 眨 眨 眨 眨 眨

砥

dǐ | whetstone, to polish

砥 砥 砥 砥 砥 砥 砥 砥 砥 砥

砥 砥 砥 砥 砥 砥

pào | gun, cannon

砲

砲砲砲砲砲砲砲砲砲砲

砲 砲 砲 砲 砲 砲

zá | to smash, to pound, to crush, to break

砸

砸砸砸砸砸砸砸砸砸砸

砸 砸 砸 砸 砸 砸

suì | evil spirit, evil influence

祟

祟祟祟祟祟祟祟祟祟祟

祟 祟 祟 祟 祟 祟

píng | balance, scale **chèng** | steelyard

秤

秤秤秤秤秤秤秤秤秤秤

秤 秤 秤 秤 秤 秤

紊

wěn | tangled, confused, disordered

紊 紊 紊 紊 紊 紊 紊 紊 紊 紊

紊 紊 紊 紊 紊 紊

紐

niǔ | knot, button, handle, tie

紐 紐 紐 紐 紐 紐 紐 紐 紐 紐

紐 紐 紐 紐 紐 紐

紓

shū | to relieve, to relax, to loosen, to extricate

紓 紓 紓 紓 紓 紓 紓 紓 紓 紓

紓 紓 紓 紓 紓 紓

紗

shā | gauze, muslin, yarn

紗 紗 紗 紗 紗 紗 紗 紗 紗 紗

紗 紗 紗 紗 紗 紗

fǎng | to spin, to weave, to reel

紡 紡 紡 紡 紡 紡 紡 紡 紡 紡

紡 紡 紡 紡 紡 紡

yún | to weed

耘 耘 耘 耘 耘 耘 耘 耘 耘 耘

耘 耘 耘 耘 耘 耘

jí | spine, backbone, ridge

脊 脊 脊 脊 脊 脊 脊 脊 脊 脊

脊 脊 脊 脊 脊 脊

jīng | thorns, brambles; surname

荊 荊 荊 荊 荊 荊 荊 荊 荊 荊

荊 荊 荊 荊 荊 荊

lì | lychee

荔

荔 荔 荔 荔 荔 荔 荔 荔 荔

荔 荔 荔 荔 荔 荔

qián | reverent, devout

虔

虔 虔 虔 虔 虔 虔 虔 虔 虔 虔

虔 虔 虔 虔 虔 虔

zǎo | flea, louse

蚤

蚤 蚤 蚤 蚤 蚤 蚤 蚤 蚤 蚤

蚤 蚤 蚤 蚤 蚤 蚤

shàn | to abuse, to slander, to vilify, to ridicule

訕

訕 訕 訕 訕 訕 訕 訕 訕 訕 訕

訕 訕 訕 訕 訕 訕

岂 | qǐ | what, how

岂 岂 岂 岂 岂 岂 岂 岂 岂 岂

岂 岂 岂 岂 岂 岂

酌 | zhuó | to pour wine, to drink wine, to deliberate, to consider

酌 酌 酌 酌 酌 酌 酌 酌 酌 酌

酌 酌 酌 酌 酌 酌

陡 | dǒu | steep, sloping, sudden, abrupt

陡 陡 陡 陡 陡 陡 陡 陡 陡

陡 陡 陡 陡 陡 陡

偽 | wěi | false, counterfeit, bogus

偽 偽 偽 偽 偽 偽 偽 偽 偽 偽

偽 偽 偽 偽 偽 偽

兜

dōu | pouch

兜兜兜兜兜兜兜兜兜兜兜

兜 兜 兜 兜 兜 兜

凰

huáng | female phoenix

凰凰凰凰凰凰凰凰凰凰凰

凰 凰 凰 凰 凰 凰

勘

kān | to investigate, to survey, to explore, to compare, to collate

勘勘勘勘勘勘勘勘勘勘勘

勘 勘 勘 勘 勘 勘

匿

nì | to hide, to go into hiding

匿匿匿匿匿匿匿匿匿匿

匿 匿 匿 匿 匿 匿

zhuó | to peck

啄 啄 啄 啄 啄 啄 啄 啄 啄 啄 啄

啄 啄 啄 啄 啄 啄

wǎn | amiable, graceful, tactful, restrained

婉 婉 婉 婉 婉 婉 婉 婉 婉 婉 婉

婉 婉 婉 婉 婉 婉

tì | drawer, tier, pad, screen, tray

屜 屜 屜 屜 屜 屜 屜 屜 屜 屜 屜

屜 屜 屜 屜 屜 屜

tú | to butcher, to slaughter, massacre

屠 屠 屠 屠 屠 屠 屠 屠 屠 屠 屠

屠 屠 屠 屠 屠 屠

崖 yá | cliff, precipice, precipitous

崖 崖 崖 崖 崖 崖 崖 崖 崖 崖 崖

崖 崖 崖 崖 崖 崖

崗 gāng | mound gǎng | to stand guard, position

崗 崗 崗 崗 崗 崗 崗 崗 崗 崗 崗

崗 崗 崗 崗 崗 崗

巢 cháo | nest, living quarters in tree

巢 巢 巢 巢 巢 巢 巢 巢 巢 巢 巢

巢 巢 巢 巢 巢 巢

彬 bīn | ornamental, cultivated, refined, well-bred

彬 彬 彬 彬 彬 彬 彬 彬 彬 彬 彬

彬 彬 彬 彬 彬 彬

徘 | pái | to dither, to pace, hesitant

徘 徘 徘 徘 徘 徘 徘 徘 徘 徘 徘

徘 徘 徘 徘 徘 徘

愳 | yǒng | to instigate, to incite, to alarm

愳 愳 愳 愳 愳 愳 愳 愳 愳 愳 愳

愳 愳 愳 愳 愳 愳

悴 | cuì | to suffer, haggard, emaciated

悴 悴 悴 悴 悴 悴 悴 悴 悴 悴 悴

悴 悴 悴 悴 悴 悴

悼 | dào | to grieve, to lament, to mourn

悼 悼 悼 悼 悼 悼 悼 悼 悼 悼 悼

悼 悼 悼 悼 悼 悼

惚 | hū | confused, absent-minded

惚 惚 惚 惚 惚 惚 惚 惚 惚 惚 惚

惚 惚 惚 惚 惚 惚

掠 | lüè | to pillage, to ransack

掠 掠 掠 掠 掠 掠 掠 掠 掠 掠 掠

掠 掠 掠 掠 掠 掠

敘 | xù | to express, to state, to relate, to narrate

敘 敘 敘 敘 敘 敘 敘 敘 敘 敘 敘

敘 敘 敘 敘 敘 敘

敝 | bì | to break, to destroy, ruined, tattered

敝 敝 敝 敝 敝 敝 敝 敝 敝 敝 敝

敝 敝 敝 敝 敝 敝

斬 zhǎn | to chop, to cut, to sever, to behead

斬 斬 斬 斬 斬 斬 斬 斬 斬 斬 斬

斬 斬 斬 斬 斬 斬

桿 gān | cane, pole, stick

桿 桿 桿 桿 桿 桿 桿 桿 桿 桿 桿

桿 桿 桿 桿 桿 桿

梭 suō | a weaver's shuttle, to go back and forth

梭 梭 梭 梭 梭 梭 梭 梭 梭 梭 梭

梭 梭 梭 梭 梭 梭

涮 shuàn | to rinse, to boil or cook in juice

涮 涮 涮 涮 涮 涮 涮 涮 涮 涮 涮

涮 涮 涮 涮 涮 涮

涯

yá | border, horizon, river bank, shore

涯涯涯涯涯涯涯涯涯涯涯

涯 涯 涯 涯 涯 涯

淆

xiáo | confused, mixed up, in disarray

淆淆淆淆淆淆淆淆淆淆淆

淆 淆 淆 淆 淆 淆

淇

qí | a river in Henan province

淇淇淇淇淇淇淇淇淇淇淇

淇 淇 淇 淇 淇 淇

淒

qī | bitter, cold, dreary, miserable

淒淒淒淒淒淒淒淒淒淒淒

淒 淒 淒 淒 淒 淒

淤 **yū** | mud, sediment, to clog up, to silt up

淫 **yín** | obscene, licentious, lewd, kinky

淵 **yuān** | abyss, depth, to surge up, to bubble up

烹 **pēng** | cooking, cuisine, stir-fry

猖 | **chāng** | mad, wild, reckless, unruly

猖 猖 猖 猖 猖 猖 猖 猖 猖 猖 猖

猖 猖 猖 猖 猖 猖

疵 | **cī** | flaw, fault, defect, disease

疵 疵 疵 疵 疵 疵 疵 疵 疵 疵 疵

疵 疵 疵 疵 疵 疵

痊 | **quán** | cured, healed, to recover

痊 痊 痊 痊 痊 痊 痊 痊 痊 痊 痊

痊 痊 痊 痊 痊 痊

痔 | **zhì** | piles, hemorrhoids

痔 痔 痔 痔 痔 痔 痔 痔 痔 痔 痔

痔 痔 痔 痔 痔 痔

眷
juàn | to take an interest in, to care for

眷 眷 眷 眷 眷 眷 眷 眷 眷 眷 眷
眷 眷 眷 眷 眷 眷

眺
tiào | to gaze, to look at, to scan, to survey

眺 眺 眺 眺 眺 眺 眺 眺 眺 眺 眺
眺 眺 眺 眺 眺 眺

窒
zhì | to obstruct, to stop

窒 窒 窒 窒 窒 窒 窒 窒 窒 窒 窒
窒 窒 窒 窒 窒 窒

紳
shēn | girdle, tie, gentry, to bend

紳 紳 紳 紳 紳 紳 紳 紳 紳 紳 紳
紳 紳 紳 紳 紳 紳

絆 bàn | a loop of thread, shackles, fetters, to stumble, to trip

絆 絆 絆 絆 絆 絆 絆 絆 絆 絆 絆

絆 絆 絆 絆 絆 絆

聆 líng | to hear, to listen

聆 聆 聆 聆 聆 聆 聆 聆 聆 聆 聆

聆 聆 聆 聆 聆 聆

舵 duò | helm, rudder

舵 舵 舵 舵 舵 舵 舵 舵 舵 舵 舵

舵 舵 舵 舵 舵 舵

莖 jīng | stem, stalk

莖 莖 莖 莖 莖 莖 莖 莖 莖 莖 莖

莖 莖 莖 莖 莖 莖

莽 măng | thicket, underbrush, rude, impertinent

莽 莽 莽 莽 莽 莽 莽 莽 莽 莽 莽

莽 莽 莽 莽 莽 莽

覓 mì | to seek, to search

覓 覓 覓 覓 覓 覓 覓 覓 覓 覓 覓

覓 覓 覓 覓 覓 覓

訟 sòng | to accuse, to argue, to dispute, to litigate

訟 訟 訟 訟 訟 訟 訟 訟 訟 訟 訟

訟 訟 訟 訟 訟 訟

訣 jué | to take leave of, to bid farewell, knack, trick

訣 訣 訣 訣 訣 訣 訣 訣 訣 訣 訣

訣 訣 訣 訣 訣 訣

豚

tún | suckling pig, to suckle

豚 豚 豚 豚 豚 豚 豚 豚 豚 豚 豚

豚 豚 豚 豚 豚 豚

赦

shè | to forgive, to pardon, to remit

赦 赦 赦 赦 赦 赦 赦 赦 赦 赦 赦

赦 赦 赦 赦 赦 赦

趾

zhǐ | toe, tracks, footprints

趾 趾 趾 趾 趾 趾 趾 趾 趾 趾 趾

趾 趾 趾 趾 趾 趾

逞

chěng | indulge oneself, brag, show off

逞 逞 逞 逞 逞 逞 逞 逞 逞 逞

逞 逞 逞 逞 逞 逞

酗

xù | violent, raging drunk, blotto

酗 酗 酗 酗 酗 酗 酗 酗 酗 酗 酗

酗 酗 酗 酗 酗 酗

傀

kuǐ | great, gigantic, puppet

傀 傀 傀 傀 傀 傀 傀 傀 傀 傀 傀

傀 傀 傀 傀 傀 傀

傅

fù | tutor, teacher, to assist, surname

傅 傅 傅 傅 傅 傅 傅 傅 傅 傅 傅

傅 傅 傅 傅 傅 傅

傑

jié | hero, heroic, outstanding

傑 傑 傑 傑 傑 傑 傑 傑 傑 傑 傑

傑 傑 傑 傑 傑 傑

傢 | jiā | stubborn, obstinate, intransigent

傢傢傢傢傢傢傢傢傢傢傢傢

傢傢傢傢傢傢

唾 | tuò | to spit, to spit on, saliva

唾唾唾唾唾唾唾唾唾唾唾

唾唾唾唾唾唾

喇 | lǎ | horn, bugle, llama, final particle

喇喇喇喇喇喇喇喇喇喇喇喇

喇喇喇喇喇喇

喧 | xuān | lively, noisy, to clamor, to talk loudly

喧喧喧喧喧喧喧喧喧喧喧喧

喧喧喧喧喧喧

喬 qiáo | tall, lofty, proud, stately

喬喬喬喬喬喬喬喬喬喬喬喬
喬 喬 喬 喬 喬 喬

堤 dī | dike

堤堤堤堤堤堤堤堤堤堤堤堤
堤 堤 堤 堤 堤 堤

媚 mèi | attractive, charming, to charm, to flatter

媚媚媚媚媚媚媚媚媚媚媚媚
媚 媚 媚 媚 媚 媚

徨 huáng | doubtful, irresolute, vacillating

徨徨徨徨徨徨徨徨徨徨徨徨
徨 徨 徨 徨 徨 徨

揣 | **chuāi** | to stow in one's clothes, to estimate, to guess, to figure

揣 揣 揣 揣 揣 揣 揣 揣 揣 揣 揣 揣

揣 揣 揣 揣 揣 揣

敞 | **chǎng** | wide, open, spacious

敞 敞 敞 敞 敞 敞 敞 敞 敞 敞 敞 敞

敞 敞 敞 敞 敞 敞

敦 | **dūn** | honest, candid, sincere, kind-hearted, to esteem

敦 敦 敦 敦 敦 敦 敦 敦 敦 敦 敦 敦

敦 敦 敦 敦 敦 敦

棗 | **zǎo** | date tree, dates, jujubes, surname

棗 棗 棗 棗 棗 棗 棗 棗 棗 棗 棗 棗

棗 棗 棗 棗 棗 棗

棘 jí | jujube tree, thorns, brambles

棘 棘 棘 棘 棘 棘 棘 棘 棘 棘 棘 棘

棘 棘 棘 棘 棘 棘

棚 péng | shack, shed, tent, awning

棚 棚 棚 棚 棚 棚 棚 棚 棚 棚 棚 棚

棚 棚 棚 棚 棚 棚

棲 qī | perch, roost, to stay

棲 棲 棲 棲 棲 棲 棲 棲 棲 棲 棲 棲

棲 棲 棲 棲 棲 棲

棺 guān | coffin

棺 棺 棺 棺 棺 棺 棺 棺 棺 棺 棺 棺

棺 棺 棺 棺 棺 棺

渠

qú | ditch, gutter, canal, channel

渠 渠 渠 渠 渠 渠 渠 渠 渠 渠 渠

渠 渠 渠 渠 渠 渠

渣

zhā | dregs, sediment, refuse, slag

渣 渣 渣 渣 渣 渣 渣 渣 渣 渣 渣

渣 渣 渣 渣 渣 渣

渲

xuàn | to render, to exaggerate, to embellish, to add layers of color

渲 渲 渲 渲 渲 渲 渲 渲 渲 渲 渲

渲 渲 渲 渲 渲 渲

湃

pài | turbulent, surging, the sound of waves crashing

湃 湃 湃 湃 湃 湃 湃 湃 湃 湃 湃

湃 湃 湃 湃 湃 湃

gài | to water, to irrigate, to flood, to wash

溉

溉 溉 溉 溉 溉 溉 溉 溉 溉 溉 溉 溉

溉 溉 溉 溉 溉 溉

fén | to burn

焚

焚 焚 焚 焚 焚 焚 焚 焚 焚 焚 焚 焚

焚 焚 焚 焚 焚 焚

zuó | to polish jade, to cut jade

琢

琢 琢 琢 琢 琢 琢 琢 琢 琢 琢 琢 琢

琢 琢 琢 琢 琢 琢

sū | reborn, to resuscitate, to revive

甦

甦 甦 甦 甦 甦 甦 甦 甦 甦 甦 甦 甦

甦 甦 甦 甦 甦 甦

窘

jiǒng | distressed, embarrassed, hard-pressed

窘 窘 窘 窘 窘 窘 窘 窘 窘 窘 窘 窘
窘 窘 窘 窘 窘 窘

筍

sǔn | bamboo shoots

筍 筍 筍 筍 筍 筍 筍 筍 筍 筍 筍 筍
筍 筍 筍 筍 筍 筍

絞

jiǎo | intertwined, to twist, to wring, to hang a criminal

絞 絞 絞 絞 絞 絞 絞 絞 絞 絞 絞 絞
絞 絞 絞 絞 絞 絞

絮

xù | cotton padding, fluff, padding, waste, long-winded

絮 絮 絮 絮 絮 絮 絮 絮 絮 絮 絮 絮
絮 絮 絮 絮 絮 絮

腎 **shèn** | kidney

腎 腎 腎 腎 腎 腎 腎 腎 腎 腎 腎 腎

腎 腎 腎 腎 腎 腎

腕 **wàn** | chrysanthemum

腕 腕 腕 腕 腕 腕 腕 腕 腕 腕 腕 腕

腕 腕 腕 腕 腕 腕

菊 **chù** | chrysanthemum

菊 菊 菊 菊 菊 菊 菊 菊 菊 菊 菊

菊 菊 菊 菊 菊 菊

菲 **fēi** | fragrant, rich, luxuriant, the Philippines

菲 菲 菲 菲 菲 菲 菲 菲 菲 菲 菲

菲 菲 菲 菲 菲 菲

fěi | poor, humble, unworthy

萌

méng | bud, germ, sprout, to bud

萌 萌 萌 萌 萌 萌 萌 萌 萌 萌 萌

萌 萌 萌 萌 萌 萌

萍

píng | duckweed, to travel, to wander

萍 萍 萍 萍 萍 萍 萍 萍 萍 萍 萍

萍 萍 萍 萍 萍 萍

萎

wēi | to wither, to wilt

萎 萎 萎 萎 萎 萎 萎 萎 萎 萎 萎

萎 萎 萎 萎 萎 萎

蛛

zhū | spider

蛛 蛛 蛛 蛛 蛛 蛛 蛛 蛛 蛛 蛛 蛛

蛛 蛛 蛛 蛛 蛛 蛛

袱 | fú | apants, trousers, panties

袱 袱 袱 袱 袱 袱 袱 袱 袱 袱 袱

袱 袱 袱 袱 袱 袱

跛 | bǒ | lame

跛 跛 跛 跛 跛 跛 跛 跛 跛 跛 跛 跛

跛 跛 跛 跛 跛 跛

軸 | zhóu | axle, pivot, shaft, axis

軸 軸 軸 軸 軸 軸 軸 軸 軸 軸 軸 軸

軸 軸 軸 軸 軸 軸

逸 | yì | to flee, to escape, to break loose

逸 逸 逸 逸 逸 逸 逸 逸 逸 逸 逸 逸

逸 逸 逸 逸 逸 逸

鈍

dùn | blunt, obtuse, dull, flat, dim-witted

鈍 鈍 鈍 鈍 鈍 鈍 鈍 鈍 鈍 鈍 鈍 鈍

鈍 鈍 鈍 鈍 鈍 鈍

鈕

niǔ | button, knob, surname

鈕 鈕 鈕 鈕 鈕 鈕 鈕 鈕 鈕 鈕 鈕 鈕

鈕 鈕 鈕 鈕 鈕 鈕

鈣

gài | calcium

鈣 鈣 鈣 鈣 鈣 鈣 鈣 鈣 鈣 鈣 鈣 鈣

鈣 鈣 鈣 鈣 鈣 鈣

韌

rèn | tough, strong, pliable

韌 韌 韌 韌 韌 韌 韌 韌 韌 韌 韌 韌

韌 韌 韌 韌 韌 韌

飪

rèn | cooked food, to cook until well-done

飪 飪 飪 飪 飪 飪 飪 飪 飪 飪 飪

飪 飪 飪 飪 飪 飪

傭

yōng | to hire, to employ, commission, servant

傭 傭 傭 傭 傭 傭 傭 傭 傭 傭 傭 傭

傭 傭 傭 傭 傭 傭

佣

yōng | to hire, to employ, commission, servant

佣 佣 佣 佣 佣 佣 佣

佣 佣 佣 佣 佣 佣

嗅

xiù | to sniff, to smell, to scent

嗅 嗅 嗅 嗅 嗅 嗅 嗅 嗅 嗅 嗅 嗅 嗅

嗅 嗅 嗅 嗅 嗅 嗅

嗆 | **qiāng** | choking, as by smoke, something that irritates the nose or throat

嗆 嗆 嗆 嗆 嗆 嗆 嗆 嗆 嗆 嗆 嗆 嗆 嗆

嗆 嗆 嗆 嗆 嗆 嗆

嗇 | **sè** | miserly, stingy, thrifty

嗇 嗇 嗇 嗇 嗇 嗇 嗇 嗇 嗇 嗇 嗇 嗇 嗇

嗇 嗇 嗇 嗇 嗇 嗇

嗚 | **wū** | the sound of someone crying or sobbing

嗚 嗚 嗚 嗚 嗚 嗚 嗚 嗚 嗚 嗚 嗚 嗚 嗚

嗚 嗚 嗚 嗚 嗚 嗚

塘 | **táng** | pond, tank, dike, embankment

塘 塘 塘 塘 塘 塘 塘 塘 塘 塘 塘 塘 塘

塘 塘 塘 塘 塘 塘

páng | to wander about, walk along side of; to be next to

徬 徬 徬 徬 徬 徬 徬 徬 徬 徬 徬 徬 徬

徬 徬 徬 徬 徬 徬

cuō | to rub or roll between the hands

搓 搓 搓 搓 搓 搓 搓 搓 搓 搓 搓 搓 搓

搓 搓 搓 搓 搓 搓

dǎo | to thresh, to pound, to stir, to disturb, to attack

搗 搗 搗 搗 搗 搗 搗 搗 搗 搗 搗 搗 搗

搗 搗 搗 搗 搗 搗

zhēn | to deliberate, to gauge, to pour wine or tea

斟 斟 斟 斟 斟 斟 斟 斟 斟 斟 斟 斟 斟

斟 斟 斟 斟 斟 斟

暇 | **xiá** | leisure, relaxation, spare time

暇 暇 暇 暇 暇 暇 暇 暇 暇 暇 暇 暇 暇

暇 暇 暇 暇 暇 暇

溢 | **yì** | full, overflowing

溢 溢 溢 溢 溢 溢 溢 溢 溢 溢 溢 溢 溢

溢 溢 溢 溢 溢 溢

溯 | **sù** | to paddle upstream, to go against the current, to trace the source

溯 溯 溯 溯 溯 溯 溯 溯 溯 溯 溯 溯 溯

溯 溯 溯 溯 溯 溯

溺 | **nì** | to spoil, to pamper, to indulge, to drown | **niào** | urine

溺 溺 溺 溺 溺 溺 溺 溺 溺 溺 溺 溺 溺

溺 溺 溺 溺 溺 溺

滔

tāo | torrential, rushing, overflowing

滔 滔 滔 滔 滔 滔 滔 滔 滔 滔 滔 滔

滔 滔 滔 滔 滔 滔

煌

huáng | bright, shining, luminous

煌 煌 煌 煌 煌 煌 煌 煌 煌 煌 煌 煌

煌 煌 煌 煌 煌 煌

煥

huàn | shining, lustrous

煥 煥 煥 煥 煥 煥 煥 煥 煥 煥 煥 煥

煥 煥 煥 煥 煥 煥

猾

huá | crafty, cunning, shrewd, deceitful

猾 猾 猾 猾 猾 猾 猾 猾 猾 猾 猾 猾

猾 猾 猾 猾 猾 猾

猿 | yuán | ape

猿猿猿猿猿猿猿猿猿猿猿猿猿

猿 猿 猿 猿 猿 猿

瑕 | xiá | fault, default, a flaw in a gem

瑕瑕瑕瑕瑕瑕瑕瑕瑕瑕瑕瑕瑕

瑕 瑕 瑕 瑕 瑕 瑕

瑞 | ruì | auspicious, a good omen

瑞瑞瑞瑞瑞瑞瑞瑞瑞瑞瑞瑞瑞

瑞 瑞 瑞 瑞 瑞 瑞

畸 | jī | odd, unusual, fraction, remainder

畸畸畸畸畸畸畸畸畸畸畸畸畸

畸 畸 畸 畸 畸 畸

痰 | tán | mucus, phlegm, spit

痰 痰 痰 痰 痰 痰 痰 痰 痰 痰 痰 痰 痰

痰 痰 痰 痰 痰 痰

盞 | zhǎn | small cup or container

盞 盞 盞 盞 盞 盞 盞 盞 盞 盞 盞 盞 盞

盞 盞 盞 盞 盞 盞

睦 | mù | amiable, friendly, peaceful

睦 睦 睦 睦 睦 睦 睦 睦 睦 睦 睦 睦 睦

睦 睦 睦 睦 睦 睦

睫 | jié | eyelashes

睫 睫 睫 睫 睫 睫 睫 睫 睫 睫 睫 睫 睫

睫 睫 睫 睫 睫 睫

睹

dŭ | to look at, to gaze at, to observe

睹 睹 睹 睹 睹 睹 睹 睹 睹 睹 睹 睹 睹

睹 睹 睹 睹 睹 睹

祿

lù | blessing, happiness, prosperity

祿 祿 祿 祿 祿 祿 祿 祿 祿 祿 祿 祿 祿

祿 祿 祿 祿 祿 祿

禽

qín | birds, fowl, to capture, surname

禽 禽 禽 禽 禽 禽 禽 禽 禽 禽 禽 禽 禽

禽 禽 禽 禽 禽 禽

稠

chóu | crowded, dense, viscous, thick

稠 稠 稠 稠 稠 稠 稠 稠 稠 稠 稠 稠 稠

稠 稠 稠 稠 稠 稠

窟

kū | hole, cave, cellar, underground

窟 窟 窟 窟 窟 窟 窟 窟 窟 窟 窟 窟 窟

窟 窟 窟 窟 窟 窟

肆

sì | to indulge, excess, four (bankers' anti-fraud numeral)

肆 肆 肆 肆 肆 肆 肆 肆 肆 肆 肆 肆 肆

肆 肆 肆 肆 肆 肆

腥

xīng | fishy, rank, raw meat

腥 腥 腥 腥 腥 腥 腥 腥 腥 腥 腥 腥 腥

腥 腥 腥 腥 腥 腥

艇

tǐng | dugout, punt, small boat

艇 艇 艇 艇 艇 艇 艇 艇 艇 艇 艇 艇

艇 艇 艇 艇 艇 艇

葛

gé | an edible bean, vine, surname

葛 葛 葛 葛 葛 葛 葛 葛 葛 葛 葛 葛

葛 葛 葛 葛 葛 葛

虜

lǔ | prisoner, to capture, to imprison, to sieze

虜 虜 虜 虜 虜 虜 虜 虜 虜 虜 虜 虜 虜

虜 虜 虜 虜 虜 虜

詭

guǐ | to cheat, to defraud, sly, treacherous

詭 詭 詭 詭 詭 詭 詭 詭 詭 詭 詭 詭 詭

詭 詭 詭 詭 詭 詭

賃

lìn | to rent, to lease, to hire, employee

賃 賃 賃 賃 賃 賃 賃 賃 賃 賃 賃 賃 賃

賃 賃 賃 賃 賃 賃

逾 yú | to jump over, to exceed, to surpass

逾 逾 逾 逾 逾 逾 逾 逾 逾 逾 逾 逾
逾 逾 逾 逾 逾 逾

鉅 jù | steel, iron, great

鉅 鉅 鉅 鉅 鉅 鉅 鉅 鉅 鉅 鉅 鉅 鉅
鉅 鉅 鉅 鉅 鉅 鉅

馳 chí | speed, haste, to run, to gallop

馳 馳 馳 馳 馳 馳 馳 馳 馳 馳 馳 馳 馳
馳 馳 馳 馳 馳 馳

馴 xún | tame, obedient, docile

馴 馴 馴 馴 馴 馴 馴 馴 馴 馴 馴 馴 馴
馴 馴 馴 馴 馴 馴

僥

jiǎo | to be lucky, by chance, by luck

僥 僥 僥 僥 僥 僥 僥 僥 僥 僥 僥 僥
僥 僥 僥 僥 僥 僥

凳

dèng | bench, stool

凳 凳 凳 凳 凳 凳 凳 凳 凳 凳 凳 凳
凳 凳 凳 凳 凳 凳

嘉

jiā | excellent, joyful, auspicious

嘉 嘉 嘉 嘉 嘉 嘉 嘉 嘉 嘉 嘉 嘉 嘉 嘉
嘉 嘉 嘉 嘉 嘉 嘉

嘍

lóu | used in onomatopoetic expressions

嘍 嘍 嘍 嘍 嘍 嘍 嘍 嘍 嘍 嘍 嘍 嘍
嘍 嘍 嘍 嘍 嘍 嘍

嘔

ǒu | to vomit　　**ōu** | to sing　　**òu** | to annoy, to enrage

嘔 嘔 嘔 嘔 嘔 嘔 嘔 嘔 嘔 嘔 嘔 嘔

嘔 嘔 嘔 嘔 嘔 嘔

墅

shù | villa, country house

墅 墅 墅 墅 墅 墅 墅 墅 墅 墅 墅 墅 墅

墅 墅 墅 墅 墅 墅

寨

zhài | stockade, stronghold, outpost, brothel

寨 寨 寨 寨 寨 寨 寨 寨 寨 寨 寨 寨 寨

寨 寨 寨 寨 寨 寨

屢

lǚ | frequently, often, again and again

屢 屢 屢 屢 屢 屢 屢 屢 屢 屢 屢 屢 屢

屢 屢 屢 屢 屢 屢

嶄 | zhǎn | new, bold, steep, high

嶄 嶄 嶄 嶄 嶄 嶄 嶄 嶄 嶄 嶄 嶄 嶄 嶄

嶄 嶄 嶄 嶄 嶄 嶄

廓 | kuò | broad, wide, open, empty, outline

廓 廓 廓 廓 廓 廓 廓 廓 廓 廓 廓 廓 廓

廓 廓 廓 廓 廓 廓

彰 | zhāng | clear, manifest, obvious

彰 彰 彰 彰 彰 彰 彰 彰 彰 彰 彰 彰 彰

彰 彰 彰 彰 彰 彰

慷 | kāng | ardent, fervent, generous, magnanimous

慷 慷 慷 慷 慷 慷 慷 慷 慷 慷 慷 慷 慷

慷 慷 慷 慷 慷 慷

摟 **lǒu** | to embrace, to hug, to drag, to pull

摟 摟 摟 摟 摟 摟 摟 摟 摟 摟 摟 摟

摟 摟 摟 摟 摟 摟

摧 **cuī** | to destroy, to wreck

摧 摧 摧 摧 摧 摧 摧 摧 摧 摧 摧 摧

摧 摧 摧 摧 摧 摧

摺 **zhé** | to bend, to fold, curved, twisted

摺 摺 摺 摺 摺 摺 摺 摺 摺 摺 摺 摺

摺 摺 摺 摺 摺 摺

撇 **piē** | to abandon, to discard

撇 撇 撇 撇 撇 撇 撇 撇 撇 撇 撇 撇

撇 撇 撇 撇 撇 撇

piě | to cast, left-slanting downward brush stroke

榷 | què | footbridge, levy, toll, monopoly

榷 榷 榷 榷 榷 榷 榷 榷 榷 榷 榷 榷

榷 榷 榷 榷 榷 榷

漓 | lí | dripping water, a river in Guangxi province

漓 漓 漓 漓 漓 漓 漓 漓 漓 漓 漓 漓

漓 漓 漓 漓 漓 漓

熄 | xī | to extinguish, to put out, to quench

熄 熄 熄 熄 熄 熄 熄 熄 熄 熄 熄 熄

熄 熄 熄 熄 熄 熄

爾 | ěr | you, that, those, final particle

爾 爾 爾 爾 爾 爾 爾 爾 爾 爾 爾 爾 爾

爾 爾 爾 爾 爾 爾

瑣

suǒ | petty, trifling, troublesome

瑣 瑣 瑣 瑣 瑣 瑣 瑣 瑣 瑣 瑣 瑣 瑣 瑣

瑣 瑣 瑣 瑣 瑣 瑣

甄

zhēn | to grade, to examine, to discern, surname

甄 甄 甄 甄 甄 甄 甄 甄 甄 甄 甄 甄 甄

甄 甄 甄 甄 甄 甄

瘓

huàn | numbness, paralysis

瘓 瘓 瘓 瘓 瘓 瘓 瘓 瘓 瘓 瘓 瘓 瘓 瘓

瘓 瘓 瘓 瘓 瘓 瘓

瞄

miáo | to take aim at, to look at

瞄 瞄 瞄 瞄 瞄 瞄 瞄 瞄 瞄 瞄 瞄 瞄 瞄

瞄 瞄 瞄 瞄 瞄 瞄

磁

cí | magnetic, porcelain

磁 磁 磁 磁 磁 磁 磁 磁 磁 磁 磁 磁 磁

磁 磁 磁 磁 磁 磁

竭

jié | to exhaust, to put forth great effort

竭 竭 竭 竭 竭 竭 竭 竭 竭 竭 竭 竭 竭

竭 竭 竭 竭 竭 竭

箏

zhēng | stringed musical instrument; kite

箏 箏 箏 箏 箏 箏 箏 箏 箏 箏 箏 箏 箏

箏 箏 箏 箏 箏 箏

粹

cuì | pure, unadulterated, essence

粹 粹 粹 粹 粹 粹 粹 粹 粹 粹 粹 粹 粹

粹 粹 粹 粹 粹 粹

綱

gāng | program, outline, principle, guiding thread

綱 綱 綱 綱 綱 綱 綱 綱 綱 綱 綱 綱
綱 綱 綱 綱 綱 綱

綴

zhuì | to connect, to join, to patch up, to stitch together

綴 綴 綴 綴 綴 綴 綴 綴 綴 綴 綴 綴
綴 綴 綴 綴 綴 綴

綵

cǎi | motley, variegated

綵 綵 綵 綵 綵 綵 綵 綵 綵 綵 綵 綵
綵 綵 綵 綵 綵 綵

綻

zhàn | to crack, to burst open, to split at the seams

綻 綻 綻 綻 綻 綻 綻 綻 綻 綻 綻 綻
綻 綻 綻 綻 綻 綻

chuò | graceful, delicate, spacious

綽 綽 綽 綽 綽 綽 綽 綽 綽 綽 綽 綽 綽

綽 綽 綽 綽 綽 綽

bó | shoulder, upper arm

膊 膊 膊 膊 膊 膊 膊 膊 膊 膊 膊 膊 膊

膊 膊 膊 膊 膊 膊

tiǎn | to lick, to taste

舔 舔 舔 舔 舔 舔 舔 舔 舔 舔 舔 舔 舔

舔 舔 舔 舔 舔 舔

cāng | dark blue, deep green, old, hoary

蒼 蒼 蒼 蒼 蒼 蒼 蒼 蒼 蒼 蒼 蒼 蒼 蒼

蒼 蒼 蒼 蒼 蒼 蒼

蜘

| zhī | spider |

蜘 蜘 蜘 蜘 蜘 蜘 蜘 蜘 蜘 蜘 蜘 蜘 蜘

蜘 蜘 蜘 蜘 蜘 蜘

蝕

| shí | to nibble at, to erode, an eclipse |

蝕 蝕 蝕 蝕 蝕 蝕 蝕 蝕 蝕 蝕 蝕 蝕 蝕

蝕 蝕 蝕 蝕 蝕 蝕

裸

| luǒ | bare, nude, to strip, to undress |

裸 裸 裸 裸 裸 裸 裸 裸 裸 裸 裸 裸 裸

裸 裸 裸 裸 裸 裸

誣

| wū | to slander, to defame, a false accusation |

誣 誣 誣 誣 誣 誣 誣 誣 誣 誣 誣 誣 誣

誣 誣 誣 誣 誣 誣

誨

huì | to teach, to instruct, to encourage, to urge

誨 誨 誨 誨 誨 誨 誨 誨 誨 誨

誨 誨 誨 誨 誨 誨

輒

zhé | often, readily, scattered, the weapon-rack of a chariot

輒 輒 輒 輒 輒 輒 輒 輒 輒 輒 輒 輒

輒 輒 輒 輒 輒 輒

遜

xùn | humble, modest, to yield

遜 遜 遜 遜 遜 遜 遜 遜 遜 遜 遜 遜

遜 遜 遜 遜 遜 遜

鄙

bǐ | rustic, vulgar, to despise, to scorn

鄙 鄙 鄙 鄙 鄙 鄙 鄙 鄙 鄙 鄙 鄙 鄙

鄙 鄙 鄙 鄙 鄙 鄙

jiào | yeast, to leaven

酵 酵 酵 酵 酵 酵 酵 酵 酵 酵 酵 酵 酵

酵 酵 酵 酵 酵 酵

xián | rank, title, to bite, to hold in the mouth

銜 銜 銜 銜 銜 銜 銜 銜 銜 銜 銜 銜

銜 銜 銜 銜 銜 銜

xì | crack, fissure, split, grudge

隙 隙 隙 隙 隙 隙 隙 隙 隙 隙 隙 隙

隙 隙 隙 隙 隙 隙

cí | female, feminine, gentle, soft

雌 雌 雌 雌 雌 雌 雌 雌 雌 雌 雌 雌 雌

雌 雌 雌 雌 雌 雌

餌 ěr | bait, cake, dumplings, to bait, to entice

餌餌餌餌餌餌餌餌餌餌餌 餌餌

餌 餌 餌 餌 餌 餌

駁 bó | variegated, motley, to refuse, to dispute

駁駁駁駁駁駁駁駁駁駁駁駁

駁 駁 駁 駁 駁 駁

髦 máo | fashionable, in vogue, mane, flowing hair

髦髦髦髦髦髦髦髦髦髦髦髦

髦 髦 髦 髦 髦 髦

魁 kuí | chief, leader, best, monstrous

魁魁魁魁魁魁魁魁魁魁魁魁魁

魁 魁 魁 魁 魁 魁

僵 | jiāng | still, stiff, motionless

僵 僵 僵 僵 僵 僵 僵 僵 僵 僵 僵 僵

僵 僵 僵 僵 僵 僵

僻 | pì | out-of-the-way, remote, unorthodox

僻 僻 僻 僻 僻 僻 僻 僻 僻 僻 僻 僻

僻 僻 僻 僻 僻 僻

劈 | pī | to chop, to cut apart, to split

劈 劈 劈 劈 劈 劈 劈 劈 劈 劈 劈 劈

劈 劈 劈 劈 劈 劈

嘩 | huā | crashing sound, clamor　**huá** | uproar, tumult, hubbub

嘩 嘩 嘩 嘩 嘩 嘩 嘩 嘩 嘩 嘩 嘩 嘩

嘩 嘩 嘩 嘩 嘩 嘩

嘯	**xiào**	to roar, to howl, to scream, to whistle

嘯 嘯 嘯 嘯 嘯 嘯 嘯 嘯 嘯 嘯 嘯 嘯 嘯

嘯 嘯 嘯 嘯 嘯 嘯

嘲	**cháo**	to deride, to jeer at, to ridicule, to scorn

嘲 嘲 嘲 嘲 嘲 嘲 嘲 嘲 嘲 嘲 嘲 嘲 嘲

嘲 嘲 嘲 嘲 嘲 嘲

嘻	**xī**	happy, giggling, laughing, an interjection

嘻 嘻 嘻 嘻 嘻 嘻 嘻 嘻 嘻 嘻 嘻 嘻 嘻

嘻 嘻 嘻 嘻 嘻 嘻

嘿	**hēi**	quiet, silent

嘿 嘿 嘿 嘿 嘿 嘿 嘿 嘿 嘿 嘿 嘿 嘿 嘿

嘿 嘿 嘿 嘿 嘿 嘿

噓 xū | to blow, to exhale, to hiss, to sigh, to praise

噓 噓 噓 噓 噓 噓 噓 噓 噓 噓 噓 噓
噓 噓 噓 噓 噓 噓

墜 zhuì | to drop, to fall down, to sink, heavy, weight

墜 墜 墜 墜 墜 墜 墜 墜 墜 墜 墜 墜
墜 墜 墜 墜 墜 墜

墟 xū | high mound, hilly countryside, wasteland

墟 墟 墟 墟 墟 墟 墟 墟 墟 墟 墟 墟
墟 墟 墟 墟 墟 墟

墮 duò | to drop, to fall, to sink, degenerate

墮 墮 墮 墮 墮 墮 墮 墮 墮 墮 墮 墮
墮 墮 墮 墮 墮 墮

嬉

xī | to enjoy, to play, to amuse oneself

嬉 嬉 嬉 嬉 嬉 嬉 嬉 嬉 嬉 嬉 嬉 嬉 嬉

嬉 嬉 嬉 嬉 嬉 嬉

嬌

jiāo | seductive, lovable, tender, pampered, frail

嬌 嬌 嬌 嬌 嬌 嬌 嬌 嬌 嬌 嬌 嬌 嬌 嬌

嬌 嬌 嬌 嬌 嬌 嬌

慫

sǒng | to arouse, to incite, to instigate

慫 慫 慫 慫 慫 慫 慫 慫 慫 慫 慫 慫 慫

慫 慫 慫 慫 慫 慫

慾

yù | passion, desire, lust, appetite

慾 慾 慾 慾 慾 慾 慾 慾 慾 慾 慾 慾 慾

慾 慾 慾 慾 慾 慾

憔

qiáo | worn-out, haggard, emaciated

憔 憔 憔 憔 憔 憔 憔 憔 憔 憔 憔 憔 憔

憔 憔 憔 憔 憔 憔

憧

chōng | indecisive, irresolute, to yearn for

憧 憧 憧 憧 憧 憧 憧 憧 憧 憧 憧 憧 憧

憧 憧 憧 憧 憧 憧

憬

jǐng | to rouse, to awaken, to become conscious

憬 憬 憬 憬 憬 憬 憬 憬 憬 憬 憬 憬 憬

憬 憬 憬 憬 憬 憬

撩

liāo | to lift, to raise, to provoke, to tease, to push aside clothing

撩 撩 撩 撩 撩 撩 撩 撩 撩 撩 撩 撩 撩

撩 撩 撩 撩 撩 撩

撰 zhuàn | to compose, to write

撰 撰 撰 撰 撰 撰 撰 撰 撰 撰 撰 撰 撰

撰 撰 撰 撰 撰 撰

暮 mù | dusk, evening, sunset, ending

暮 暮 暮 暮 暮 暮 暮 暮 暮 暮 暮 暮 暮

暮 暮 暮 暮 暮 暮

槳 jiǎng | paddle, oar

槳 槳 槳 槳 槳 槳 槳 槳 槳 槳 槳 槳 槳

槳 槳 槳 槳 槳 槳

槽 cáo | trough, manger, vat, tank, distillery

槽 槽 槽 槽 槽 槽 槽 槽 槽 槽 槽 槽

槽 槽 槽 槽 槽 槽

樑

liáng | bridge, beam

樑 樑 樑 樑 樑 樑 樑 樑 樑 樑 樑 樑 樑

樑 樑 樑 樑 樑 樑

歎

tàn | to sigh, to admire

歎 歎 歎 歎 歎 歎 歎 歎 歎 歎 歎 歎 歎

歎 歎 歎 歎 歎 歎

毆

ōu | to hit, to beat, to fight with fists

毆 毆 毆 毆 毆 毆 毆 毆 毆 毆 毆 毆 毆

毆 毆 毆 毆 毆 毆

潤

rùn | fresh, moist, soft, sleek

潤 潤 潤 潤 潤 潤 潤 潤 潤 潤 潤 潤

潤 潤 潤 潤 潤 潤

潦

lǎo | to flood, puddle, dejected, careless

潦 潦 潦 潦 潦 潦 潦 潦 潦 潦 潦 潦

潦 潦 潦 潦 潦 潦

潭

tán | deep pool, lake, deep, profound

潭 潭 潭 潭 潭 潭 潭 潭 潭 潭 潭 潭

潭 潭 潭 潭 潭 潭

澄

chéng | clear, limpid, pure

澄 澄 澄 澄 澄 澄 澄 澄 澄 澄 澄 澄

澄 澄 澄 澄 澄 澄

澎

pēng | to splatter **péng** | Penghu county

澎 澎 澎 澎 澎 澎 澎 澎 澎 澎 澎 澎

澎 澎 澎 澎 澎 澎

獫

jué | wild, violent, unruly, lawless

獫 獫 獫 獫 獫 獫 獫 獫 獫 獫 獫 獫 獫

獫 獫 獫 獫 獫 獫

瑩

yíng | bright, lustrous, sparkling like a gem

瑩 瑩 瑩 瑩 瑩 瑩 瑩 瑩 瑩 瑩 瑩 瑩 瑩

瑩 瑩 瑩 瑩 瑩 瑩

瘟

wēn | epidemic, plague, pestilence

瘟 瘟 瘟 瘟 瘟 瘟 瘟 瘟 瘟 瘟 瘟 瘟 瘟

瘟 瘟 瘟 瘟 瘟 瘟

瘡

chuāng | boil, tumor, wound, sore

瘡 瘡 瘡 瘡 瘡 瘡 瘡 瘡 瘡 瘡 瘡 瘡 瘡

瘡 瘡 瘡 瘡 瘡 瘡

瘤 | **liú** | tumor, lump, goiter

瘤瘤瘤瘤瘤瘤瘤瘤瘤瘤瘤瘤瘤

瘤 瘤 瘤 瘤 瘤 瘤

瘩 | **da** | pimples

瘩瘩瘩瘩瘩瘩瘩瘩瘩瘩瘩瘩瘩

瘩 瘩 瘩 瘩 瘩 瘩

瞇 | **mī** | to squint, to narrow the eyes

瞇瞇瞇瞇瞇瞇瞇瞇瞇瞇瞇瞇瞇

瞇 瞇 瞇 瞇 瞇 瞇

瞌 | **kē** | sleepy, to doze off

瞌瞌瞌瞌瞌瞌瞌瞌瞌瞌瞌瞌瞌

瞌 瞌 瞌 瞌 瞌 瞌

gǎo | draft, manuscript, rough copy

稿

gǔ | valley, gorge, ravine

穀

jī | to sieze, to arrest, to stich closely

緝

piān | to fly, to flutter

翩

膜

mó | membrane, film, to kneel and worship

膜膜膜膜膜膜膜膜膜膜膜膜膜

膜 膜 膜 膜 膜 膜

膝

xī | knee

膝膝膝膝膝膝膝膝膝膝膝膝膝

膝 膝 膝 膝 膝 膝

舖

pù | store, shop, bunk, bed

舖舖舖舖舖舖舖舖舖舖舖舖舖

舖 舖 舖 舖 舖 舖

鋪

pū | to spread, to display, to set up **pū** | place to sleep, shop, store

鋪鋪鋪鋪鋪鋪鋪鋪鋪鋪鋪鋪鋪

鋪 鋪 鋪 鋪 鋪 鋪

蔑
miè | to disdain, to disregard, to slight

蔑 蔑 蔑 蔑 蔑 蔑 蔑 蔑 蔑 蔑 蔑 蔑 蔑

蔑 蔑 蔑 蔑 蔑 蔑

蔗
zhè | sugar cane

蔗 蔗 蔗 蔗 蔗 蔗 蔗 蔗 蔗 蔗 蔗 蔗 蔗

蔗 蔗 蔗 蔗 蔗 蔗

蔭
yīn | shade, shelter, to protect

蔭 蔭 蔭 蔭 蔭 蔭 蔭 蔭 蔭 蔭 蔭 蔭 蔭

蔭 蔭 蔭 蔭 蔭 蔭

蔽
bì | to cover, to hide, to shelter

蔽 蔽 蔽 蔽 蔽 蔽 蔽 蔽 蔽 蔽 蔽 蔽 蔽

蔽 蔽 蔽 蔽 蔽 蔽

蝴

chhú ù | butterfly

蝴 蝴 蝴 蝴 蝴 蝴 蝴 蝴 蝴 蝴 蝴 蝴 蝴

蝴 蝴 蝴 蝴 蝴 蝴

蝶

dié | butterfly

蝶 蝶 蝶 蝶 蝶 蝶 蝶 蝶 蝶 蝶 蝶 蝶 蝶

蝶 蝶 蝶 蝶 蝶 蝶

蝸

guā | a snail, Eulota callizoma

蝸 蝸 蝸 蝸 蝸 蝸 蝸 蝸 蝸 蝸 蝸 蝸 蝸

蝸 蝸 蝸 蝸 蝸 蝸

螂

láng | mantis, dung beetle

螂 螂 螂 螂 螂 螂 螂 螂 螂 螂 螂 螂 螂

螂 螂 螂 螂 螂 螂

誹

fěi | to condemn, to slander, to vilify

誹 誹 誹 誹 誹 誹 誹 誹 誹 誹 誹 誹

誹 誹 誹 誹 誹 誹

諂

chǎn | to flatter, to cajole, toady, yes-man

諂 諂 諂 諂 諂 諂 諂 諂 諂 諂 諂

諂 諂 諂 諂 諂 諂

諸

zhū | all, many, various, surname

諸 諸 諸 諸 諸 諸 諸 諸 諸 諸 諸 諸

諸 諸 諸 諸 諸 諸

豎

shù | perpendicular, vertical, to erect

豎 豎 豎 豎 豎 豎 豎 豎 豎 豎 豎 豎

豎 豎 豎 豎 豎 豎

賜

cì | to give, to bestow a favor, to appoint

賜 賜 賜 賜 賜 賜 賜 賜 賜 賜 賜 賜 賜

賜 賜 賜 賜 賜 賜

輟

chuò | to suspend, to stop, to halt

輟 輟 輟 輟 輟 輟 輟 輟 輟 輟 輟 輟 輟

輟 輟 輟 輟 輟 輟

醇

chún | rich, pure, as good as wine

醇 醇 醇 醇 醇 醇 醇 醇 醇 醇 醇 醇 醇

醇 醇 醇 醇 醇 醇

鋁

lǚ | aluminum

鋁 鋁 鋁 鋁 鋁 鋁 鋁 鋁 鋁 鋁 鋁 鋁 鋁

鋁 鋁 鋁 鋁 鋁 鋁

鞏

gǒng | to bind, to guard, to strengthen, firm, secure, strong

鞏鞏鞏鞏鞏鞏鞏鞏鞏鞏鞏鞏鞏
鞏鞏鞏鞏鞏鞏

餒

něi | famished, hungry, starving

餒餒餒餒餒餒餒餒餒餒餒餒餒
餒餒餒餒餒餒

憩

qì | to rest

憩憩憩憩憩憩憩憩憩憩憩憩憩
憩憩憩憩憩憩

撼

hàn | to incite, to move, to shake

撼撼撼撼撼撼撼撼撼撼撼撼撼
撼撼撼撼撼撼

橙

chéng | orange

橙橙橙橙橙橙橙橙橙橙橙橙

橙 橙 橙 橙 橙 橙

橡

xiàng | chestnut oak, rubber tree, rubber

橡橡橡橡橡橡橡橡橡橡橡橡

橡 橡 橡 橡 橡 橡

澳

ào | bay, cove, dock, inlet

澳澳澳澳澳澳澳澳澳澳澳澳

澳 澳 澳 澳 澳 澳

燉

dùn | to simmer, to stew

燉燉燉燉燉燉燉燉燉燉燉燉

燉 燉 燉 燉 燉 燉

穎 **yǐng** | rice tassel, sharp, clever

穎 穎 穎 穎 穎 穎 穎 穎 穎 穎 穎 穎 穎
穎 穎 穎 穎 穎 穎

窺 **kuī** | to peep, to spy on, to watch

窺 窺 窺 窺 窺 窺 窺 窺 窺 窺 窺 窺 窺
窺 窺 窺 窺 窺 窺

篩 **shāi** | screen, sieve, to filter, to sift

篩 篩 篩 篩 篩 篩 篩 篩 篩 篩 篩 篩 篩
篩 篩 篩 篩 篩 篩

罹 **lí** | sorrow, grief, to incur, to meet with

罹 罹 罹 罹 罹 罹 罹 罹 罹 罹 罹 罹 罹
罹 罹 罹 罹 罹 罹

蕭

xiāo | mournful, desolate, common Artemisa

蕭 蕭 蕭 蕭 蕭 蕭 蕭 蕭 蕭 蕭 蕭 蕭 蕭

蕭 蕭 蕭 蕭 蕭 蕭

螃

páng | crab

螃 螃 螃 螃 螃 螃 螃 螃 螃 螃 螃 螃 螃

螃 螃 螃 螃 螃 螃

螢

yíng | firefly, glow-worm

螢 螢 螢 螢 螢 螢 螢 螢 螢 螢 螢 螢 螢

螢 螢 螢 螢 螢 螢

褪

tuì | to strip, to undress, to fade, to fall off

褪 褪 褪 褪 褪 褪 褪 褪 褪 褪 褪 褪 褪

褪 褪 褪 褪 褪 褪

覦

yú | to covet, to desire, to long for

覦 覦 覦 覦 覦 覦 覦 覦 覦 覦 覦 覦

覦 覦 覦 覦 覦 覦

諜

dié | to spy, an intelligence report

諜 諜 諜 諜 諜 諜 諜 諜 諜 諜 諜 諜

諜 諜 諜 諜 諜 諜

諮

zī | to consult, to confer with, recommendation, advice

諮 諮 諮 諮 諮 諮 諮 諮 諮 諮 諮 諮

諮 諮 諮 諮 諮 諮

蹄

tí | hoof, pig's trotter

蹄 蹄 蹄 蹄 蹄 蹄 蹄 蹄 蹄 蹄 蹄 蹄

蹄 蹄 蹄 蹄 蹄 蹄

輻

fú | ray, spoke

輻 輻 輻 輻 輻 輻 輻 輻 輻 輻 輻 輻 輻

輻 輻 輻 輻 輻 輻

遼

liáo | distant, far

遼 遼 遼 遼 遼 遼 遼 遼 遼 遼 遼 遼 遼

遼 遼 遼 遼 遼 遼

錫

xī | tin, to bestow, to confer

錫 錫 錫 錫 錫 錫 錫 錫 錫 錫 錫 錫 錫

錫 錫 錫 錫 錫 錫

隧

suì | tunnel, underground passage, a path to a tomb

隧 隧 隧 隧 隧 隧 隧 隧 隧 隧 隧 隧 隧

隧 隧 隧 隧 隧 隧

霍 huò | quickly, suddenly, surname

霍 霍 霍 霍 霍 霍 霍 霍 霍 霍 霍 霍 霍
霍 霍 霍 霍 霍 霍

頰 jiá | cheeks, jaw

頰 頰 頰 頰 頰 頰 頰 頰 頰 頰 頰 頰 頰
頰 頰 頰 頰 頰 頰

頹 tuí | ruined, decayed, depressed, decadent

頹 頹 頹 頹 頹 頹 頹 頹 頹 頹 頹 頹 頹
頹 頹 頹 頹 頹 頹

餚 yáo | cooked or prepared meat

餚 餚 餚 餚 餚 餚 餚 餚 餚 餚 餚 餚 餚
餚 餚 餚 餚 餚 餚

駭

hài | to terrify, to shock, to frighten

駭 駭 駭 駭 駭 駭 駭 駭 駭 駭 駭 駭 駭

駭 駭 駭 駭 駭 駭

鴛

yuān | male mandarin duck (Aix galericulata)

鴛 鴛 鴛 鴛 鴛 鴛 鴛 鴛 鴛 鴛 鴛 鴛 鴛

鴛 鴛 鴛 鴛 鴛 鴛

鴦

yāng | female mandarin duck (Aix galericulata)

鴦 鴦 鴦 鴦 鴦 鴦 鴦 鴦 鴦 鴦 鴦 鴦 鴦

鴦 鴦 鴦 鴦 鴦 鴦

儡

lěi | puppet, dummy

儡 儡 儡 儡 儡 儡 儡 儡 儡

儡 儡 儡 儡 儡 儡

嚀 níng | to enjoin, to instruct, to charge

嚀 嚀 嚀 嚀 嚀 嚀 嚀 嚀 嚀

嚀 嚀 嚀 嚀 嚀 嚀

嚏 tì | to sneeze

嚏 嚏 嚏 嚏 嚏 嚏 嚏 嚏 嚏

嚏 嚏 嚏 嚏 嚏 嚏

嶺 lǐng | mountain ridge, mountain peak

嶺 嶺 嶺 嶺 嶺 嶺 嶺 嶺 嶺

嶺 嶺 嶺 嶺 嶺 嶺

彌 mí | complete, extensive, full, to fill

彌 彌 彌 彌 彌 彌 彌 彌 彌

彌 彌 彌 彌 彌 彌

儒

nuò | weak, timid, cowardly

懦 懦 懦 懦 懦 懦 懦 懦 懦

懦 懦 懦 懦 懦 懦

擎

qíng | to lift, to support, to hold up

擎 擎 擎 擎 擎 擎 擎 擎 擎 擎 擎 擎 擎

擎 擎 擎 擎 擎 擎

斃

bì | to kill, to die a violent death

斃 斃 斃 斃 斃 斃 斃 斃 斃

斃 斃 斃 斃 斃 斃

濛

méng | drizzling, misty, raining

濛 濛 濛 濛 濛 濛 濛 濛 濛

濛 濛 濛 濛 濛 濛

濤

tāo | large waves

濤濤濤濤濤濤濤濤濤
濤 濤 濤 濤 濤 濤

濱

bīn | beach, coast, river bank

濱濱濱濱濱濱濱濱濱
濱 濱 濱 濱 濱 濱

燴

huì | ragout, to braise, to cook

燴燴燴燴燴燴燴燴燴
燴 燴 燴 燴 燴 燴

爵

jué | noble, a feudal rank or title

爵爵爵爵爵爵爵爵爵
爵 爵 爵 爵 爵 爵

瞬 | **shùn** | to wink, to blink, an instant, the blink of an eye

矯 | **jiāo** | to correct, to rectify, to straighten out

礁 | **jiāo** | jetty, reef

篷 | **péng** | awning, covering, sail, tarp, boat

糞

fèn | manure, dung, shit, excrement

糞 糞 糞 糞 糞 糞 糞 糞 糞

糞 糞 糞 糞 糞 糞

繃

bēng | to bind, to strap, to draw firm　**běng** | to have a taut face

繃 繃 繃 繃 繃 繃 繃 繃 繃

繃 繃 繃 繃 繃 繃

bèng | to split open

翼

yì | wings, fins, shelter

翼 翼 翼 翼 翼 翼 翼 翼 翼

翼 翼 翼 翼 翼 翼

聳

sǒng | to excite, to urge, to raise, to shrug, lofty, towering

聳 聳 聳 聳 聳 聳 聳 聳 聳

聳 聳 聳 聳 聳 聳

膿

nóng | pus

膿膿膿膿膿膿膿膿膿

膿 膿 膿 膿 膿 膿

蕾

lěi | flower bud

蕾蕾蕾蕾蕾蕾蕾蕾蕾蕾蕾蕾蕾

蕾 蕾 蕾 蕾 蕾 蕾

薦

jiàn | to recommend, to recur, to repeat

薦薦薦薦薦薦薦薦薦

薦 薦 薦 薦 薦 薦

荐

jiàn | to recommend, to recur, to repeat

荐荐荐荐荐荐荐荐荐

荐 荐 荐 荐 荐 荐

蟑 | zhāng | cockroach

蟑 蟑 蟑 蟑 蟑 蟑 蟑 蟑 蟑

蟑 蟑 蟑 蟑 蟑 蟑

覬 | jì | to covet, to desire, to long for

覬 覬 覬 覬 覬 覬 覬 覬 覬

覬 覬 覬 覬 覬 覬

謗 | bàng | to slander, to defame

謗 謗 謗 謗 謗 謗 謗 謗 謗

謗 謗 謗 謗 謗 謗

豁 | huò | stake all, exempt (from), clear, open | huá | finger-guessing game

豁 豁 豁 豁 豁 豁 豁 豁 豁

豁 豁 豁 豁 豁 豁

zhǎn | to toss about in bed, from person to person, indirectly, to wander

輾

輾 輾 輾 輾 輾 輾 輾 輾 輾

輾 輾 輾 輾 輾 輾

niǎn | roll over on side, turn half over

yú | cart, palanquin, sedan chair

輿

輿 輿 輿 輿 輿 輿 輿 輿 輿

輿 輿 輿 輿 輿 輿

xiá | to control, to have jurisdiction, the linchpin of a wheel

轄

轄 轄 轄 轄 轄 轄 轄 轄 轄

轄 轄 轄 轄 轄 轄

yùn | liquor, spirits, wine, to ferment

醞

醞 醞 醞 醞 醞 醞 醞 醞 醞

醞 醞 醞 醞 醞 醞

zhōng | cup, glass, goblet; surname

鍾

鍾鍾鍾鍾鍾鍾鍾鍾鍾鍾鍾鍾鍾

鍾 鍾 鍾 鍾 鍾 鍾

xiá | rosy clouds

霞

霞霞霞霞霞霞霞霞霞

霞 霞 霞 霞 霞 霞

wěi | little tuna, Euthynnus alletteratus

鮪

鮪鮪鮪鮪鮪鮪鮪鮪鮪

鮪 鮪 鮪 鮪 鮪 鮪

guī | salmon, Spheroides vermicularis

鮭

鮭鮭鮭鮭鮭鮭鮭鮭鮭

鮭 鮭 鮭 鮭 鮭 鮭

zhāi | to fast, to abstain, a vegetarian diet

齋 齋 齋 齋 齋 齋 齋 齋 齋
齋 齋 齋 齋 齋 齋

cóng | bush, shrub, thicket, collection

叢 叢 叢 叢 叢 叢 叢 叢 叢 叢
叢 叢 叢 叢 叢 叢

lěi | rampart, base (in baseball)

壘 壘 壘 壘 壘 壘 壘 壘 壘 壘
壘 壘 壘 壘 壘 壘

zhì | to throw, to hurl, to fling, to cast

擲 擲 擲 擲 擲 擲 擲 擲 擲
擲 擲 擲 擲 擲 擲

朦

méng | dim, obscure, the condition of the moon

朦 朦 朦 朦 朦 朦 朦 朦 朦

朦 朦 朦 朦 朦 朦

濺

jiàn | to sprinkle, to spray, to splash, to spill

濺 濺 濺 濺 濺 濺 濺 濺 濺 濺

濺 濺 濺 濺 濺 濺

瀉

xiè | to leak, diarrhea

瀉 瀉 瀉 瀉 瀉 瀉 瀉 瀉 瀉 瀉

瀉 瀉 瀉 瀉 瀉 瀉

璧

bì | a jade annulus

璧 璧 璧 璧 璧 璧 璧 璧 璧 璧

璧 璧 璧 璧 璧 璧

癒 | yù | to recover, to get well

癒 癒 癒 癒 癒 癒 癒 癒 癒 癒

癒 癒 癒 癒 癒 癒

癖 | pǐ | craving, addiction, habit, hobby, indigestion

癖 癖 癖 癖 癖 癖 癖 癖 癖 癖

癖 癖 癖 癖 癖 癖

竄 | cuàn | to run away, to expel, to revise, to edit

竄 竄 竄 竄 竄 竄 竄 竄 竄 竄

竄 竄 竄 竄 竄 竄

竅 | qiào | hole, opening, aperture

竅 竅 竅 竅 竅 竅 竅 竅 竅 竅

竅 竅 竅 竅 竅 竅

繡

xiù | to embroider, embroidery, ornament

繡 繡 繡 繡 繡 繡 繡 繡 繡 繡 繡 繡 繡

繡 繡 繡 繡 繡 繡

翹

qiáo | to raise, to stick up **qiào** | to tilt

翹 翹 翹 翹 翹 翹 翹 翹 翹 翹

翹 翹 翹 翹 翹 翹

贅

zhuì | unnecessary, superfluous

贅 贅 贅 贅 贅 贅 贅 贅 贅 贅

贅 贅 贅 贅 贅 贅

蹦

bèng | to jump, to bounce on, bright

蹦 蹦 蹦 蹦 蹦 蹦 蹦 蹦 蹦 蹦

蹦 蹦 蹦 蹦 蹦 蹦

軀	qū	the human body

軀 軀 軀 軀 軀 軀 軀 軀 軀 軀

軀 軀 軀 軀 軀 軀

轍	chè	track, rut, stuck in a rut	zhé	method

轍 轍 轍 轍 轍 轍 轍 轍 轍 轍

轍 轍 轍 轍 轍 轍

釐	lí	manage, control; 1/1000 of a foot	xǐ	manage, co

釐 釐 釐 釐 釐 釐 釐 釐 釐 釐 釐 釐 釐 釐

釐 釐 釐 釐 釐 釐

魏	wèi	the kingdom of Wei, surname

魏 魏 魏 魏 魏 魏 魏 魏 魏

魏 魏 魏 魏 魏 魏

壟 lǒng | grave, mound, furrow, ridge

壟 壟 壟 壟 壟 壟 壟 壟 壟 壟

壟 壟 壟 壟 壟 壟

懲 chéng | to discipline, to punish, to reprimand, to warn

懲 懲 懲 懲 懲 懲 懲 懲 懲 懲

懲 懲 懲 懲 懲 懲

攏 lǒng | to collect, to bring together

攏 攏 攏 攏 攏 攏 攏 攏 攏 攏

攏 攏 攏 攏 攏 攏

曠 kuàng | broad, vast, wide, empty

曠 曠 曠 曠 曠 曠 曠 曠 曠 曠

曠 曠 曠 曠 曠 曠

chú | cabinet, cupboard, wardrobe

櫥

櫥 櫥 櫥 櫥 櫥 櫥 櫥 櫥 櫥 櫥

櫥 櫥 櫥 櫥 櫥 櫥

bīn | to approach, near, on the verge of

瀕

瀕 瀕 瀕 瀕 瀕 瀕 瀕 瀕 瀕 瀕

瀕 瀕 瀕 瀕 瀕 瀕

xiāo | the sound of beating wind and rain

瀟

瀟 瀟 瀟 瀟 瀟 瀟 瀟 瀟 瀟 瀟

瀟 瀟 瀟 瀟 瀟 瀟

shuò | to sparkle, to shine, to glitter

爍

爍 爍 爍 爍 爍 爍 爍 爍 爍 爍

爍 爍 爍 爍 爍 爍

bàn | petal, segment, valve

瓣

jiāng | boundary, border, frontier

疆

méng blind **mēng** stupid, ignorant

矇

dǎo | to pray, to entreat, to beg, prayer

禱

> **yán** | edge, brim, the eaves of a house

簷

> **lián** | the flag-sign of a tavern

簾

> **jiǎn** | cocoon, callus, blister

繭

> **gēng** | soup, broth

羹

藤 | **téng** | ivy, creeper

藤 藤 藤 藤 藤 藤 藤 藤 藤 藤
藤 藤 藤 藤 藤 藤

蟹 | **xiè** | crab, brachyura

蟹 蟹 蟹 蟹 蟹 蟹 蟹 蟹 蟹 蟹
蟹 蟹 蟹 蟹 蟹 蟹

蠅 | **yíng** | fly, musca

蠅 蠅 蠅 蠅 蠅 蠅 蠅 蠅 蠅 蠅
蠅 蠅 蠅 蠅 蠅 蠅

襟 | **jīn** | lapel, collar

襟 襟 襟 襟 襟 襟 襟 襟 襟 襟
襟 襟 襟 襟 襟 襟

譁

huá | noise, uproar; clamor, hubbub

譁 譁 譁 譁 譁 譁 譁 譁 譁 譁 譁 譁

譁 譁 譁 譁 譁 譁

譏

jī | to ridicule, to mock, to jeer

譏 譏 譏 譏 譏 譏 譏 譏 譏 譏

譏 譏 譏 譏 譏 譏

蹺

qiāo | to stand on tiptoe, stilts

蹺 蹺 蹺 蹺 蹺 蹺 蹺 蹺 蹺 蹺

蹺 蹺 蹺 蹺 蹺 蹺

鏟

chǎn | spade, shovel, trowel, scoop

鏟 鏟 鏟 鏟 鏟 鏟 鏟 鏟 鏟 鏟 鏟 鏟

鏟 鏟 鏟 鏟 鏟 鏟

鯨 | jīng | whale

鯨 鯨 鯨 鯨 鯨 鯨 鯨 鯨 鯨 鯨

鯨 鯨 鯨 鯨 鯨 鯨

嚷 | rǎng | to shout, to roar, to cry, to brawl

嚷 嚷 嚷 嚷 嚷 嚷 嚷 嚷 嚷 嚷 嚷

嚷 嚷 嚷 嚷 嚷 嚷

嚼 | jiáo | to prattle, to be glib | jué | to chew

嚼 嚼 嚼 嚼 嚼 嚼 嚼 嚼 嚼 嚼 嚼

嚼 嚼 嚼 嚼 嚼 嚼

壤 | rǎng | soil, loam, earth, rich

壤 壤 壤 壤 壤 壤 壤 壤 壤 壤 壤

壤 壤 壤 壤 壤 壤

朧

lóng | blurry, obscured, the condition or appearance of the moon

朧 朧 朧 朧 朧 朧 朧 朧 朧 朧 朧

朧 朧 朧 朧 朧 朧

瀰

mǐ | to overflow, to flood, to disseminate

瀰 瀰 瀰 瀰 瀰 瀰 瀰 瀰 瀰 瀰 瀰

瀰 瀰 瀰 瀰 瀰 瀰

癥

zhèng | ailment, disease, illness

癥 癥 癥 癥 癥 癥 癥 癥 癥 癥 癥

癥 癥 癥 癥 癥 癥

礪

lì | whetstone; sharpen

礪 礪 礪 礪 礪 礪 礪 礪 礪 礪 礪 礪

礪 礪 礪 礪 礪 礪

籌 | chóu | chip, tally, token, to plan, to raise money

籌 籌 籌 籌 籌 籌 籌 籌 籌 籌 籌

籌 籌 籌 籌 籌 籌

糯 | nuò | glutinous rice, sticky, viscous

糯 糯 糯 糯 糯 糯 糯 糯 糯 糯 糯

糯 糯 糯 糯 糯 糯

繽 | bīn | abundant, diverse, variegated

繽 繽 繽 繽 繽 繽 繽 繽 繽 繽 繽

繽 繽 繽 繽 繽 繽

艦 | jiàn | warship

艦 艦 艦 艦 艦 艦 艦 艦 艦 艦 艦

艦 艦 艦 艦 艦 艦

藹

ǎi | lush, friendly, affable

藹 藹 藹 藹 藹 藹 藹 藹 藹 藹 藹

藹 藹 藹 藹 藹 藹

藻

zǎo | splendid, magnificent, algae

藻 藻 藻 藻 藻 藻 藻 藻 藻 藻

藻 藻 藻 藻 藻 藻

蘆

lú | rushes, reeds

蘆 蘆 蘆 蘆 蘆 蘆 蘆 蘆 蘆 蘆 蘆

蘆 蘆 蘆 蘆 蘆 蘆

辮

biàn | braid, pigtail, plait, queue

辮 辮 辮 辮 辮 辮 辮 辮 辮 辮 辮

辮 辮 辮 辮 辮 辮

饋

kuì | gift, present

饋 饋 饋 饋 饋 饋 饋 饋 饋 饋 饋

饋 饋 饋 饋 饋 饋

馨

xīn | fragrant, aromatic

馨 馨 馨 馨 馨 馨 馨 馨 馨 馨 馨

馨 馨 馨 馨 馨 馨

齣

chū | act; stanza; time, occasion

齣 齣 齣 齣 齣 齣 齣 齣 齣 齣 齣

齣 齣 齣 齣 齣 齣

攜

xié | to carry, to lead, to take by the hand

攜 攜 攜 攜 攜 攜 攜 攜 攜 攜 攜

攜 攜 攜 攜 攜 攜

	chán	to wrap, to entangle, to involve, to bother, to annoy

纏 纏 纏 纏 纏 纏 纏 纏 纏 纏 纏

纏 纏 纏 纏 纏 纏

	qiǎn	to scold, to reprimand, to abuse

譴 譴 譴 譴 譴 譴 譴 譴 譴 譴 譴

譴 譴 譴 譴 譴 譴

	zāng	booty, loot, stolen goods, to bribe

贓 贓 贓 贓 贓 贓 贓 贓 贓 贓 贓

贓 贓 贓 贓 贓 贓

	pì	open, to settle, to develop, to open up

闢 闢 闢 闢 闢 闢 闢 闢 闢 闢 闢

闢 闢 闢 闢 闢 闢

霸

bà | tyrant, to usurp, to rule by might

霸 霸 霸 霸 霸 霸 霸 霸 霸 霸 霸

霸 霸 霸 霸 霸 霸

饗

xiǎng | banquet, to host a banquet

饗 饗 饗 饗 饗 饗 饗 饗 饗 饗 饗

饗 饗 饗 饗 饗 饗

鶯

yīng | oriole, green finch, Sylvia species (various)

鶯 鶯 鶯 鶯 鶯 鶯 鶯 鶯 鶯 鶯 鶯

鶯 鶯 鶯 鶯 鶯 鶯

鶴

hè | crane, Grus species (various)

鶴 鶴 鶴 鶴 鶴 鶴 鶴 鶴 鶴 鶴 鶴

鶴 鶴 鶴 鶴 鶴 鶴

黯

àn | black, dark, sullen, dreary

黯 黯 黯 黯 黯 黯 黯 黯 黯 黯 黯

黯 黯 黯 黯 黯 黯

囊

náng | bag, purse, sack, to pocket, to stow

囊 囊 囊 囊 囊 囊 囊 囊 囊 囊 囊 囊

囊 囊 囊 囊 囊 囊

鑄

zhù | to melt, to cast, to mint, to coin

鑄 鑄 鑄 鑄 鑄 鑄 鑄 鑄 鑄 鑄 鑄 鑄

鑄 鑄 鑄 鑄 鑄 鑄

鑑

jiàn | mirror, looking glass, to reflect

鑑 鑑 鑑 鑑 鑑 鑑 鑑 鑑 鑑 鑑 鑑 鑑

鑑 鑑 鑑 鑑 鑑 鑑

鑒

jiàn | mirror, looking glass, to reflect

鑒 鑒 鑒 鑒 鑒 鑒 鑒 鑒 鑒 鑒 鑒

鑒 鑒 鑒 鑒 鑒 鑒

鬚

xū | beard, must, necessary

鬚 鬚 鬚 鬚 鬚 鬚 鬚 鬚 鬚 鬚 鬚

鬚 鬚 鬚 鬚 鬚 鬚

籤

qiān | label, marker, tag, signature, visa

籤 籤 籤 籤 籤 籤 籤 籤 籤 籤 籤

籤 籤 籤 籤 籤 籤

纖

xiān | fine, delicate, tiny, minute

纖 纖 纖 纖 纖 纖 纖 纖 纖 纖 纖

纖 纖 纖 纖 纖 纖

邏 | luó | to patrol, to inspect, patrol, watch, logic

邏 邏 邏 邏 邏 邏 邏 邏 邏 邏 邏 邏
邏 邏 邏 邏 邏 邏

髓 | suǐ | substance, essence, bone marrow

髓 髓 髓 髓 髓 髓 髓 髓 髓 髓 髓
髓 髓 髓 髓 髓 髓

鱗 | lín | fish scales

鱗 鱗 鱗 鱗 鱗 鱗 鱗 鱗 鱗 鱗 鱗 鱗
鱗 鱗 鱗 鱗 鱗 鱗

囑 | zhǔ | to instruct, to order, to tell, testament

囑 囑 囑 囑 囑 囑 囑 囑 囑 囑 囑 囑
囑 囑 囑 囑 囑 囑

攬

lǎn | to grasp, to monopolize, to seize

攬 攬 攬 攬 攬 攬 攬 攬 攬 攬 攬 攬 攬

攬 攬 攬 攬 攬 攬

癱

tān | paralysis, palsy, numbness

癱 癱 癱 癱 癱 癱 癱 癱 癱 癱 癱 癱 癱

癱 癱 癱 癱 癱 癱

矗

chù | straight, upright, erect, lofty

矗 矗 矗 矗 矗 矗 矗 矗 矗 矗 矗 矗 矗 矗

矗 矗 矗 矗 矗 矗

蠶

cán | silkworm

蠶 蠶 蠶 蠶 蠶 蠶 蠶 蠶 蠶 蠶 蠶 蠶 蠶 蠶

蠶 蠶 蠶 蠶 蠶 蠶

驟

zhòu | procedure, sudden, abrupt, to gallop

驟 驟 驟 驟 驟 驟 驟 驟 驟 驟 驟 驟 驟

驟 驟 驟 驟 驟 驟

釁

xìn | to quarrel, to dispute, a blood sacrifice

釁 釁 釁 釁 釁 釁 釁 釁 釁 釁 釁 釁 釁

釁 釁 釁 釁 釁 釁

鑲

xiāng | inset, inlay, to set, to mount, to fill

鑲 鑲 鑲 鑲 鑲 鑲 鑲 鑲 鑲 鑲 鑲 鑲 鑲

鑲 鑲 鑲 鑲 鑲 鑲

顱

lú | skull

顱 顱 顱 顱 顱 顱 顱 顱 顱 顱 顱 顱 顱

顱 顱 顱 顱 顱 顱

矚 | zhǔ | to focus on, to stare at, to watch carefully

矚 矚 矚 矚 矚 矚 矚 矚 矚 矚 矚 矚 矚

矚 矚 矚 矚 矚 矚

纜 | lǎn | cable, hawser, heavy-duty rope

纜 纜 纜 纜 纜 纜 纜 纜 纜 纜 纜 纜 纜

纜 纜 纜 纜 纜 纜

鑼 | pī | gong

鑼 鑼 鑼 鑼 鑼 鑼 鑼 鑼 鑼 鑼 鑼 鑼 鑼

鑼 鑼 鑼 鑼 鑼 鑼

籲 | yù | to appeal, to request, to beg, to implore

籲 籲 籲 籲 籲 籲 籲 籲 籲 籲 籲 籲 籲

籲 籲 籲 籲 籲 籲

Date / / /

LifeStyle069

華語文書寫能力習字本：中英文版精熟級7
（依國教院三等七級分類，含英文釋意及筆順練習）

作者	療癒人心悅讀社
美術設計	許維玲
編輯	劉曉甄
企畫統籌	李橘
總編輯	莫少閒
出版者	朱雀文化事業有限公司
地址	台北市基隆路二段 13-1 號 3 樓
電話	02-2345-3868
傳真	02-2345-3828
劃撥帳號	19234566 朱雀文化事業有限公司
e-mail	redbook@hibox.biz
網址	http://redbook.com.tw
總經銷	大和書報圖書股份有限公司 02-8990-2588
ISBN	978-626-7064-20-7
初版一刷	2022.07
定價	199 元
出版登記	北市業字第1403號

國家圖書館出版品預行編目

華語文書寫能力習字本：中英
文版精熟級7，療癒人心悅讀社
著；--初版--臺北市：朱雀文化，
2022.07
面；公分--（Lifestyle；69）
ISBN 978-626-7064-20-7（平裝）
1.習字範本 2.CTS：漢字

About 買書：
●實體書店：北中南各書店及誠品、 金石堂、 何嘉仁等連鎖書店均有販售。 建議直接以書名或作者名， 請書
店店員幫忙尋找書籍及訂購。 如果書店已售完， 請撥本公司電話02-2345-3868。
●●網路購書：至朱雀文化網站購書可享85折起優惠， 博客來、 讀冊、 PCHOME、 MOMO、 誠品、 金
石堂等網路平台亦均有販售。
●●●郵局劃撥：請至郵局窗口辦理（戶名：朱雀文化事業有限公司， 帳號19234566）， 掛號寄書不加郵
資， 4本以下無折扣， 5～9本95折， 10本以上9折優惠。